U0102359

赤峰

民间剪纸

CHIFENGMINJIANJIANZHI

陈玉华 主编

内蒙古科学技术出版社

图书在版编目（CIP）数据

赤峰民间剪纸 / 陈玉华主编. — 赤峰：内蒙古科
学技术出版社，2023.3
ISBN 978-7-5380-3531-5

Ⅰ.①赤… Ⅱ.①陈… Ⅲ.①剪纸—作品集—赤峰—
现代 Ⅳ.①J528.1

中国版本图书馆CIP数据核字（2022）第241014号

赤峰民间剪纸

主 编：	陈玉华	
责任编辑：	季文波	
封面设计：	王 洁	
出版发行：	内蒙古科学技术出版社	
地 址：	赤峰市红山区哈达街南一段4号	
网 址：	www.nm-kj.cn	
邮购电话：	0476-5888970	
排 版：	赤峰市阿金奈图文制作有限责任公司	
印 刷：	赤峰方威印刷有限责任公司	
字 数：	117千	
开 本：	787mm×1092mm 1/16	
印 张：	10.75	
版 次：	2023年3月第1版	
印 次：	2023年3月第1次印刷	
书 号：	ISBN 978-7-5380-3531-5	
定 价：	80.00元	

如出现印装质量问题，请与我社联系。电话：0476-5888926 5888917

编委会

总 策 划　黄　河

策　　划　陶建英

执行策划　陈玉华　姜　涛

主　　编　陈玉华

执　　编　萨　仁　刘　阳

编　　委　李崇辉　都仁仓　毕世才　陈玉华　姜　涛

　　　　　杨万年　李丛春　萨　仁　刘　臻　钱德海

　　　　　宝力格　张兴国　黄富彬　代　琴　孙凤莉

　　　　　苗立新　王瑞红　卢景军　赵守杰　田惠莲

　　　　　刘金凤　倪淑丽　李成艳　伍永娟　高丽娟

　　　　　刘　阳　付新宇　哈布日　嘎力巴

剪旋刀刻形缘意象　纸透空镂相由心生

——《赤峰民间剪纸》品读凡

　　传统剪纸呈现给我们的，不论是对生老病死的情感观照还是嫁娶祭祀等人生礼仪相化，生存与繁衍的恒久主题蕴含着追求吉祥、祈盼平安和美好生活的希冀，归根结底都是民间剪纸所要传达的根本意蕴。一张张静态的剪纸，几乎包罗着现实生产生活中的动态全景。民间剪纸艺术既表达着普通劳动者对于美好生活的追求和向往，也客观地传达出特有的祥和生活情趣和乡土文化气息，因此民间剪纸在不断发展的时代变更之下仍能保持"初心"，以其浓郁的根性特征成为中华优秀传统文化的"活化石"。

　　纵观中华民族的人文历史，优秀的传统文化艺术总是以中国人特殊的人生感悟方式与认知方式，敏锐而诗意地从物象中捕捉精气与神韵，催化出生动的意象，塑造了鲜明的中华传统文化写意精神的审美特质。这种传统的文化精髓在民间剪纸中同样得以形象化的展现。作为生命过程中的生老病死、苦乐离别，人生百态、历史沧桑，是任何人必须经历、体验而无法逃避的。认知生命在特定文化环境中的意义，在一岁一枯荣的时光流转中不断感悟自然与"我们"的关系，通过长久地观察二十四节气中花树、草木每一天的变化与表情，甚至能感受到动物、植物发散出来的情绪与气息。正是通过剪纸，人们得以在更高的层面体验着自然和现实生活带来的生命情感与存在价值，适时地以剪纸特有的造型语音及表达方式物化出来，并以此对应现实生活的节律和种种问题，成为生命情感的有效荷载。

　　除了个体的情感际遇之外，人生总体还是随着社会的起伏发展而延展。经历了时代变迁与历史更迭之后的当代，即便是在文化生态相对稳固的民间，人们坚守的集体记忆中的文化根脉，真的也需要灵性的通悟。需要有人在具体的生活方式中感悟，从而将其上升为当代的审美价值判断。原初与感性的审美表达冲动，既包含理性而又超越理性。在没有过多欲望与追求的时候，对生命与自然的品味在更高的价值判断上，剪纸艺人们并非简单地将剪纸作为工艺化的民间艺术形式及创作手段，相应传达的是他们对人生的深层体验与对自然的心灵感悟，并完全吻合于剪纸甚至更高的艺术规律上，进入自由艺术创造阶段。

　　继而我们从《赤峰民间剪纸》作品中看到，所谓民间剪纸的画面构图，其实暗合着优秀传

1

统美学指向的"经营位置";简约生动的人物造型并非故意稚拙与变形,而是成于对生活的理解并遵循剪纸规律而达到一种"以形写神"的意象,一种"气韵生动"的意象生成。这些恰恰是中华传统美学范畴中的硬核,呈现出了写意精神的品性。中国民间剪纸看似无法却胜有法,其在从无法至有法再到无法的升华过程中,从不拘泥于工艺美的程式化。正如齐白石老人所言:"太似为媚俗,不似为欺世。"艺术妙在似与不似之间。这是专注气韵生动的"意象"为目标的艺术本质所在。质朴中焕发着"精、气、神"与令人耳目一新的"活脱"之美。艺术不是简单的技巧,而是要有潜在的内涵。作为民间剪纸艺人可能是没有这种理论意义上的自觉,因为他们是艺人,所以也正是他们在不自觉之中,把这些重要而高雅的文化审美信息有序地传承下来了。如果不能表现这样高度的传承,也就没有了"气韵生动"而充满"精、气、神"的优秀艺术品,那样的话又何谈中华优秀传统文化之"非物质文化遗产"。

我们说审美是一种感性的价值判断,实际上民间剪纸传承人在不自觉中多已上升到了高度的审美状态。人类最朴素而高级的情感表达,以审美意象呈现的一定是接近终极意义的思考,而又都倾向于重点关注自然生态与人的生命状态,所以这种情感的高度和价值的判断是一种特殊的人生感悟与心象流转。我觉得赤峰民间剪纸这个群体走入了一个非常好的传统艺术审美场域,其作品反映的、表达的是对现实生活,对当代人生的体验与对自然的感悟。而这种特殊的体验和感悟,完全基于区域传统的审美意蕴和文化价值的滋养。

假如不自信于某种文化与传统,假如疏离某种材料、工具及方法,又不善于运用专有的造型语言,将无法传递更高的情感及理念,难以表达更深层的审美意蕴,那也终将不可能成为艺术。我们看赤峰民间剪纸艺术作品中传达出的这些信息,它们不是个体情绪与自我感受,而更多的是关注生存与繁衍之外,是与自我情感融为一体的现实生活。在那些看似平凡的生活系列作品当中,它们表现出一种质朴的,一种源于自然状态的丰富意象,能让人驻足去品味。

(作者简介:李崇辉,博士,内蒙古师范大学教授,内蒙古民间文艺家协会副主席。国家哲学社会科学基金特别委托项目《中国民间工艺集成·内蒙古卷》主编,内蒙古自治区非物质文化遗产保护专家。)

非遗传承点亮赤峰底色

　　《赤峰民间剪纸》一书的出版是赤峰市非物质文化遗产的一件盛事。为了贯彻习近平总书记在党的二十大报告中的关于"传承中华优秀传统文化，满足人民日益增长的精神文化需求，巩固全党全国各族人民团结奋斗的共同思想基础，不断提升国家文化软实力和中华文化影响力"的指示精神，赤峰市相关部门加大了非物质文化遗产——剪纸的传承和保护工作力度，鼓励剪纸艺人传承传统技艺，弘扬新时代精神，坚定文化自信，推动社会主义文化繁荣兴盛的成果。

　　赤峰市位于内蒙古自治区东南部，因城区东北有座赭红色的山峰而得名。赤峰文化底蕴深厚，孕育了红山文化、契丹辽文化、蒙元文化等多个文化。据历史记载，赤峰地区曾是商族、东胡族、匈奴族、乌桓族、鲜卑族、库莫奚族、契丹族、蒙古族等北方少数民族繁衍生息之地，形成了如今赤峰的丰富文化。赤峰剪纸艺术正是在如此肥沃的文化土壤中发芽、生长、开花、结果的。

　　《赤峰民间剪纸》是由赤峰市非物质文化遗产保护中心组织编写的赤峰非遗系列丛书之一。该书收录了赤峰市各个旗县区30名民间剪纸艺术家的425幅作品。这些精美的民间剪纸作品有以下五个方面的艺术特点：一是作品内容丰富，民间剪纸艺人表现了汉族、蒙古族、回族、满族等各民族生产生活、文化民俗、自然风光、大好河山、花草树木等内容。如喜上眉梢、吉祥如意、双喜临门等图案表现了人们积极向上、追求美好生活的愿望。艺人们用剪刀和纸剪出了春耕、挤牛奶、金牛送宝、福娃闹春、军民一家亲、国家的孩子等作品，表现了习近平新时代中国特色社会主义思想的科学指引，以及全面建设社会主义现代化国家、全面推进中华民族伟大复兴的中国梦的情景。二是造型独特、形象夸张。由于受工具和材料所限，要求剪纸时既要抓住物象特征，又得做到线条连接自然。因此，就不能采取自然主义的写实手法。要求抓住形象的主要部分，大胆舍去非主体部分，使主体一目了然。形体要突出，形成朴实、大方的优美感，物象姿态要夸张，动作大方，姿势优美，就像舞台上的优雅动作一样，富有节奏感。三是构图新颖。在构图上，剪纸不同于其他造型艺术，它较难表现三度空间、场景和形象的层层重叠，对于物象之间的比例和透视关系也往往有所突破。它主要依据内容，较多使用组合的手法，由于在造型上的夸张变形，又可应用图案形式美的一些规律，做对称、均齐、平衡、组

合、连续等处理。它可以把太阳、月亮、星星，飞鸟、云彩同地面上的建筑物、人群等同时安排在一个画面上。常见的有"层层垒高"或并用"隔物换景"的表现手法。四是形式多样，语言丰富。剪纸作品由于是在纸上剪出或刻出的，因此必须采取镂空的办法，所以就形成了阳纹的剪纸必须线线相连，阴纹的剪纸必须线线相断，如果把一部分的线条剪断了，就会使整张剪纸支离破碎，形不成画面。由此就产生了千刻不落、万剪不断的结构和独特的剪纸语言。这是剪纸艺术的一个重要语言特点。剪纸很讲究线条，因为剪纸的画面就是由线条构成的。剪纸艺人把剪纸的线条归纳为五个字：圆、尖、方、缺、线。由此可见，线条是剪纸艺术造型的生命线。有的剪纸作品用剪、刻、撕纸的形式表现，自然地塑造人物、景观的造型，打破了传统剪纸的技法，丰富了剪纸艺术的语言。五是色彩单纯、明快。剪纸的色彩要求在简中求繁，少做同类色、类似色、邻近色的配置，要求在对比色中求协调。同时还要注意用色的比例。如用一个为主的颜色形成主调时，其他颜色在对比度上可以不同程度地减弱。有时碰到各种颜色并置起来，稍有生硬的感觉时，则把它们分别套入黑色、金色剪成的主稿里，即可获得协调、明快的感觉。部分剪纸作品色彩的表现形式不断创新，丰富了赤峰剪纸艺术的色彩表现力。

《赤峰民间剪纸》一书内容丰富、构图新颖、工艺精湛、形象生动，既吸收了传统文化营养，融入了其他民间艺术的表现手法，又结合其他造型艺术的表现形式，实现形式创新、色彩创新、语言创新，充分展现了赤峰民间剪纸艺术的独特魅力，丰富了赤峰文化艺术，堪称中国剪纸艺术史上的一朵奇葩。

2022年12月书于墨香斋书屋

（作者简介：都仁仓，赤峰学院美术学院院长、教授，内蒙古文艺评论家协会赤峰分会副主席，内蒙古自治区教育厅美育教育指导委员会委员。）

剪出美丽扮生活

一把剪刀一叠纸,一双巧手一生使。

一综艺术走世界,扮美生活显价值。

我用这首嵌入"五个一"的小诗开头,为剪纸非遗项目及其传承人点赞!对赤峰文博院非遗保护中心主任陈玉华主编的《赤峰民间剪纸》分三个层次简要序话。

一、简明扼要说特点

有组织、有系统地从赤峰市各个旗县区选录30位剪纸艺人的425幅作品,集结起来专辑出书,这还是第一次,填补了赤峰市文化艺术本土原创出版物的空白。审美欣赏全书,可以归纳三个主要特点。

题材的丰富性:选录入书的剪纸作品,既有表现节日文化、生肖文化、吉祥文化、人物、动物、景物等传统题材,也有体现社会主义核心价值观,反映当代文明的生活情景、文旅风景、家乡风貌、道德风尚、民族团结等题材,展示了赤峰剪纸艺术百花齐放、竞相比美的风采。

艺术的精美度:从艺术创作的手法和形式上,既有剪刀剪纸,也有刻刀剪纸;既有单色剪纸,也有分色、套色等彩色剪纸。从作品篇幅规格上,大中小型齐备,大有大的恢弘,中有中的适宜,小有小的玲珑。这些作品虽然只是全市剪纸艺术的一小部分,但是也体现出了形式多样、风格多种、丰富多彩、流派纷呈、特色鲜明的艺术特点。

作者的多元化:入书的30位作者分布在全市城乡的各行各业,既有社区民间能手,也有专职从业艺人;既有退休干部,也有在职员工业余爱好者,更有大中小学教师;既有老年一代的剪纸艺术家,也有青年一代的剪纸新秀,更有自治区级、赤峰市级、旗县区级剪纸非遗代表性传承人。昭示着"老中青三结合"的剪纸艺术传承梯队,承前启后,继往开来,"江山代有才人出,各领风骚数百年"。

二、认真思考看价值

价值的意义不等同于价格、价钱。广义的价值包容着人类创造物质文明和精神文明的理想信念、行为目的、积极作用等等。剪纸艺术具有三个方面的重要价值。

历史文化价值:剪纸是以纸为主要材料,在纸上进行艺术创作。那么我们就有必要点赞一下既司空见惯又非凡神奇的纸。据史料记载,造纸术起始于西汉,发祥于东汉,是中国古代

"四大发明"之一。成熟了微薄的纸,积淀了雄厚的史;用于书写、绘画、印刷,造福了全人类;用于剪纸、刻纸、撕纸等艺术创作,能工巧匠们发挥到了极致,让剪纸艺术在全世界文化艺术领域独树一帜。

遵循着历史文化的价值规律,赤峰市的剪纸艺术持续传承,人才辈出,拥有广泛的社会群众基础。作品入选《赤峰民间剪纸》的30位作者,可以说是全市剪纸艺术较高水平的代表者。他们手把剪刀刻刀,激发创作创意,瞄准人、事、物、景,捕捉精彩瞬间,剪成时代形象,各类作品都有传播"真善美",提振"精气神"历史文化价值。特别值得一提是,《赤峰民间剪纸》为每一位入书剪纸艺术家作了"小传",随着本书的出版发行,剪纸艺术的人生价值,将在历史文化的价值增值中熠熠生辉。

艺术应用价值:赤峰市非遗保护中心成立以来,充分发挥业务指导、统筹协调、团结合力、促进共荣的职能作用。在逐级申报剪纸非遗项目,分别列入自治区级、赤峰市级、旗县区级"保护名录"的同时,通过成立剪纸艺术协会,举办剪纸艺术展览,非遗文化节,非遗产品展销,非遗进校园、进社区、进景区等系列活动,宣传推广剪纸艺术。剪纸的美术技能,广泛应用于皮影、木偶、蜡染、刺绣、织锦、风筝、脸谱、面具、衣服、鞋帽、砖雕、内画、瓷画、扑灰画、木版画等70多种传统工艺,并走入现代艺术领域的广阔天地,诸如动画、连环画、商标广告、室内装饰、产品包装、书籍装帧、邮票设计、报刊题花、舞台美术等多个艺术门类,都能看到剪纸艺术的倩影或美化元素。可以这样说,剪纸艺术是传统文化与现代文化并存发展的一种文化符号,成为全人类共享的文化艺术财富。

社会功能价值:剪纸艺术因其材料易得、成本低廉、效果立见、适应面广等特色优势,受到人民群众的普遍欢迎。走遍赤峰市的城镇乡村,剪纸作品随处可见:春节时铺天盖地的"挂签(钱)、窗花",平常素日千家万户的"柜花、墙花、门花、棚顶花",男女老少的鞋花、帽花、枕头花、围巾花、衣袖花、背带花等等,都有剪纸艺术扮美。非遗传承人巧手制作的剪纸艺术品,扮美了节日文化,扮美了民俗文化,扮美了吉祥文化,扮美了社会生活。我们赤峰市的剪纸艺术品,越来越走向多样化、系列化、特色化、礼品化、市场化。

三、传承创新再努力

我作为非遗评审专家组成员,对剪纸艺术非常喜爱,在此向剪纸非遗传承人朋友们,提点希望和建议。

习近平总书记对弘扬中华优秀传统文化,保护好、传承好、利用好非物质文化遗产,多次作出重要指示。党的二十大又对繁荣发展文化艺术事业作出了新的部署。剪纸艺术既是中华优秀传统文化的重要组成部分,也是保护好、传承好、利用好非物质文化遗产的重要代表性项目。我们要认真学习贯彻党的二十大精神和习近平总书记的重要指示,坚定文化自信,坚持艺术追求,坚强创作意志,提高艺术水平,推出艺术精品,回报国家和人民。

剪纸艺术，2006年列入第一批国家级非物质文化遗产代表性项目名录，2009年被联合国教科文组织选入人类非物质文化遗产代表作名录。这足以证明，剪纸艺术不仅具有中国意义，而且具有世界意义。仅从非遗的角度讲，把《赤峰民间剪纸》放在国家和世界文化的大盘子里去审视，既是赤峰的，也是国家和世界的。我们的每一个剪纸非遗代表性项目及其每一位代表性传承人，都在为赤峰、为内蒙古、为国家、为世界的非遗文化传承发展贡献着一份力量。

剪刀不简单，纸境无止境。我们要持之以恒地认真学好文化艺

术知识，提高文化艺术素质，继往开来，踔厉奋发，在剪纸艺术的创造性转化、创新性发展上多下苦功夫，增长真本领。我们要深入生活、体验生活、感受生活、悟透生活，在新时代的新生活中激发创作灵感，搜集创作素材，提炼创作主题，让生活"剪"约，让美丽"纸"帅。创作推出更多更好的系列化、专题化、特色化剪纸艺术精品，活态传承剪美丽，剪出美丽扮生活，美化家乡，美化祖国，美化现在，美化未来。

（作者简介：毕世才，国家艺术基金专家评审委员会委员，赤峰市非遗专家组成员。）

前 言

赤峰，是一片古老而神奇的沃土，这里民风淳朴，文化底蕴厚重，民族特色浓郁。全市总面积约9万平方公里，辖3区7旗2县，是一个汉族、蒙古族、满族、回族、朝鲜族等多民族聚居的塞外名城。特殊的地理环境和历史背景孕育了灿烂的文化，几千年的文明进程，不仅为赤峰留下了丰富瑰丽的物质文化遗产，而且也留下了源远流长的非物质文化遗产。

目前，赤峰市已建立了较为完善的国家级、自治区级、市级、旗县区级非物质文化遗产四级名录体系。截至2022年，全市共拥有国家级非物质文化遗产代表性项目6项，国家级代表性传承人4人；自治区级非物质文化遗产代表性项目75项，自治区级代表性传承人88人；市级非物质文化遗产代表性项目195项，市级代表性传承人258人；旗县区级非物质文化遗产代表性项目735项，旗县区级代表性传承人1106人，形成了赤峰地区广泛的非物质文化遗产活态传承文脉。2019年7月15日，中共中央总书记、国家主席、中央军委主席习近平莅临赤峰考察调研，对非遗工作作出重要指示：要重视非物质文化遗产，培养好传承人，一代一代接下来传下去。习近平总书记还来到赤峰市松山区临潢社区，亲切接见了赤峰市"红山蒙古族纸艺"自治区级代表性传承人萨仁老师和她的社区民族融合小课桌的孩子们，参观了传承人和孩子们共同制作的撕纸拼贴作品《五十六个民族五十六朵花》，并给予了高度评价。

《赤峰民间剪纸》一书，作为赤峰市非物质文化遗产系列丛书的重要组成部分，在各级领导、专家学者、非遗工作者及广大非遗传承人的共同努力下即将付梓出版。本书共收入30位来自赤峰市各旗县区的非遗剪纸代表性传承人、民间剪纸传承人、社会各界剪纸爱好者创作的剪纸作品425幅。本书中的剪纸作品既有民间剪纸艺术家的精品力作，又有广大剪纸传承人匠心独具的作品。作品内容丰富、构思巧妙、做工精细、形象生动，既吸收了传统文化元素，又融入了赤峰民间剪纸的特色表现技法，充分展现出赤峰市非物质文化遗产的独特魅力，为广大读者更好地了解赤峰非遗、学习赤峰民间剪纸、感受赤峰非遗文化提供了一道极富特色的视觉盛宴和文化图典。

剪纸，又叫刻纸，顾名思义就是用剪刀将纸剪成各种各样的图案，是一种镂空艺术。其在视觉上给人以透空的感觉和艺术享受。剪纸的载体可以是纸张、金银箔、树皮、树叶、布、

皮革等。最具代表性的是单色剪纸，后发展成为多色、套色、拼贴等，形成了"简中求繁、繁中求和、和中求殊"的艺术语言，如窗花、门笺、墙花、顶棚花、灯花等。它是民间民俗中最普及的传统技艺之一。2006年5月，中国剪纸艺术遗产经国务院批准列入第一批国家级非物质文化遗产名录。2009年10月，中国剪纸正式入选联合国教科文组织"人类非物质文化遗产代表作名录"。

赤峰民间剪纸，作为赤峰市非物质文化遗产传统美术类别中的非遗技艺，有着鲜明的地域文化特色，在赤峰地区流传了近两百多年。清代晚期，山东、河北等大批中原移民进入北方草原，把风格各异的家乡剪纸艺术带入赤峰，通过相互交融发展，形成了独具北方草原特色的赤峰剪纸艺术。赤峰民间剪纸，具有广泛的群众基础，交融于各族人民的生产生活之中，是各民族社会活动的重要表现方式。其中，红山剪纸、红山蒙古族纸艺、元宝山细纹刻纸先后被列入自治区级非物质文化遗产代表性项目，克什克腾剪纸、敖汉剪纸、宁城剪纸、翁牛特剪纸先后被列入赤峰市级非物质文化遗产代表性项目。

《赤峰民间剪纸》一书，入选的作品内容包罗万象，形式上丰富多彩，既有各民族生产生活、文化礼仪、宗教信仰、民俗活动等，又有崇尚自然的鸟，虫，鱼，兽，花草树木、福、禄、寿、喜等国风的创作题材，具有浓厚的地域性和草原文化底蕴。其次，在创作技法上，继承民间传统剪纸技艺的同时把剪纸、刻纸、撕纸、拼贴等手法相互融合，在单色剪纸、彩绘剪纸的基础上开辟了皮革剪纸、撕纸拼贴等新路径，从而扩展了剪纸艺术的表现形式和材质的利用范围。

挖掘整理出版《赤峰民间剪纸》一书，作为赤峰市非物质文化遗产传承传播的有效载体，是对传统民间艺术最好的保护和传承，是广大民众在社会实践中感知原汁原味民间剪纸最生动的教科书，是广大民众最喜闻乐见且参与度和体验度最高的艺术表现形式，有着顽强的社会生命力。其民间剪纸艺术的本身已经超越了一般意义的人文美术和学院美术，它将人们对艺术的理解回归民间文化中最为单纯的真、善、美的起点，并引导社会大众文化从视觉体验向审美体验过渡和演变，是在传承民间剪纸艺术基础上创新和发展取得的丰硕成果，是中国民间剪纸艺术在北方草原文化中交往、交流、交融的非遗实践和拓展，是民间剪纸艺术艺苑中的萨日朗花，将在历史的长河中形成一道多姿多彩的亮丽风景线。

《赤峰民间剪纸》一书的出版，旨在让更多的民众了解赤峰民间剪纸艺术，了解赤峰的非遗文化和人文景观，使赤峰民间剪纸艺术代代相传，发扬光大。

目 录

邢 逊

　　邢逊，男，汉族，1904年生人，赤峰民间"宫廷剪纸"传承人。幼年受婶母影响，开始学习剪纸技艺，20岁时，剪纸技法已经达到很高的水平。从艺70年，他积累了丰富的创作经验，剪出了千余幅精美剪纸作品。中华人民共和国成立后，就职于赤峰文化馆，曾担任内蒙古美术家协会理事。其剪纸作品受到国家相关部门的重视，曾入选全国美术作品展，并被中国美术馆珍藏。1963年，内蒙古文化厅举办了邢逊老艺人剪纸展，展出作品200余幅。之后又在原昭乌达盟和赤峰市分别举办了邢逊先生剪纸艺术展。

　　邢逊的作品具有剪法细腻、构图清新、生动活泼、感染力强、造型精美的"宫廷剪纸"艺术特点，作品内容充分反映了民俗、民间生活，具有积极向上的意境，颇受人民群众喜爱。

　　代表作品：《白菜蝈蝈》《富贵鸟》《狮子滚绣球》《双猫祥和》《蝶恋花》，以及《葫芦》系列与《锦绣》系列等。

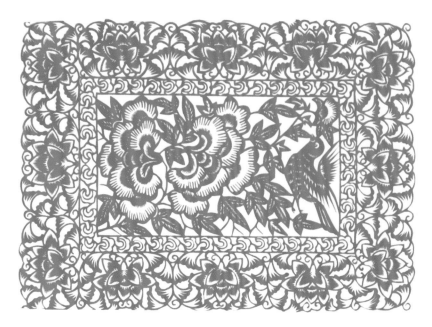

富贵鸟

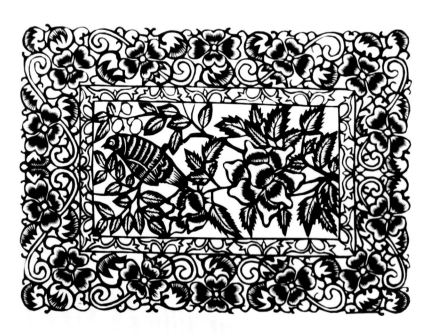

吉祥鸟

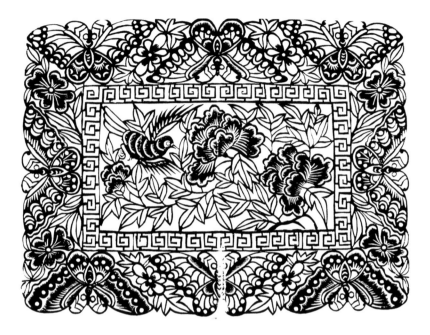

花鸟图

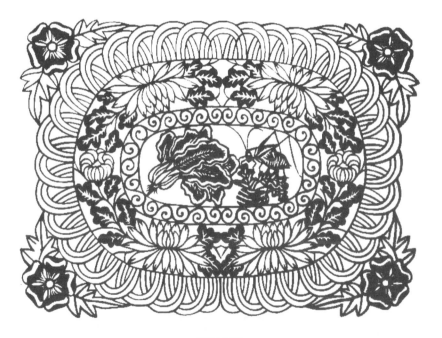

蝈蝈白菜

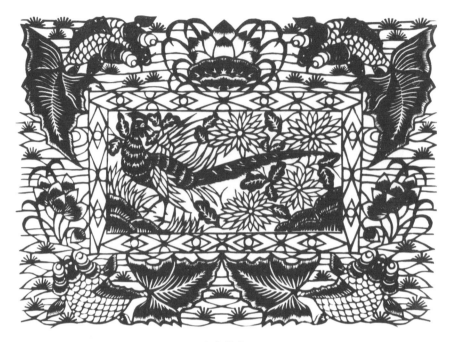

山雀菊花

鸟语花香

双鱼春色

双猫祥和

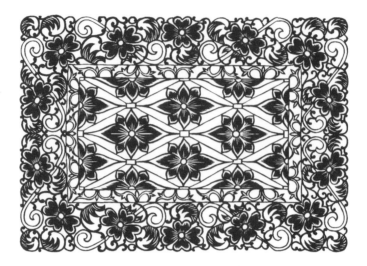

锦绣

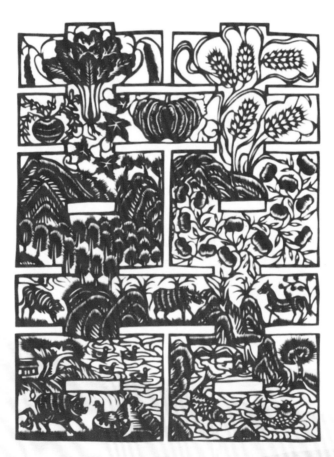

丰收

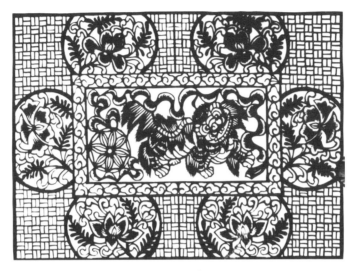

狮子滚绣球

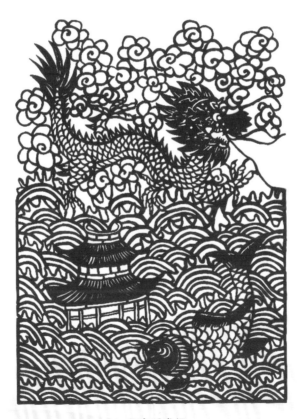

鲤鱼跳龙门

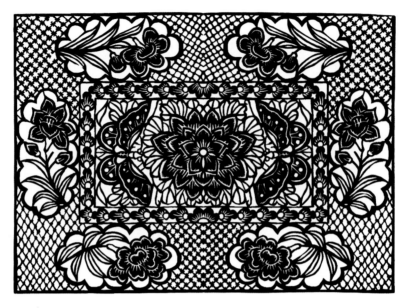

蝶恋花

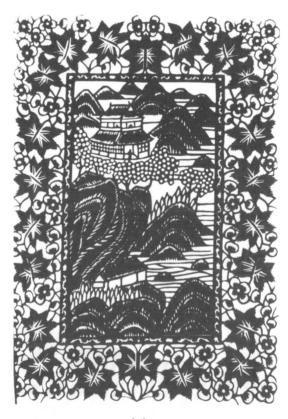

水乡

杨万年

　　杨万年，男，汉族，1951年7月生人，大专学历。内蒙古工艺美术大师，赤峰市民间工艺美术家协会副主席，赤峰市剪纸协会主席。曾荣获民间文化和剪纸艺术杰出传承人，"红山剪纸"赤峰市级非物质文化遗产代表性传承人，"红山剪纸"自治区级非物质文化遗产代表性传承人等殊荣。

　　20世纪60年代，杨万年拜赤峰民间"宫廷剪纸"传承人、内蒙古自治区著名民间剪纸艺术家邢逊为师，通过口传心授学习民间剪纸艺术。他继承了"红山剪纸"构思严谨、细腻精致、玲珑剔透、线如发丝、活灵活现的技艺特点，并在继承中创新，创作出内容丰富且极具时代特色的剪纸作品1000余幅。作为非遗传承人，他通过走社区进校园，举办剪纸培训班，带徒传艺等多种途径广泛传播推广"红山剪纸"。他还积极举办个人剪纸作品展，参加各类展览展示及比赛并获奖，多幅剪纸作品被各艺术展馆和国内外剪纸爱好者收藏。

　　代表作品：《腾飞》《我心飞翔》《孔雀戏牡丹》《金鸡报晓》《奔马图》《和谐家庭》等。

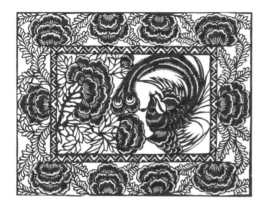

凤凰牡丹

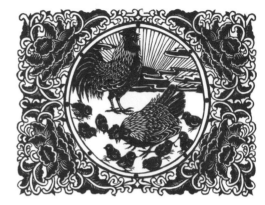

大吉利图

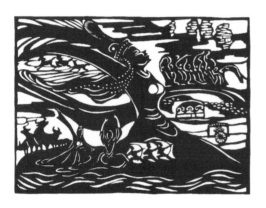

欢庆的草原

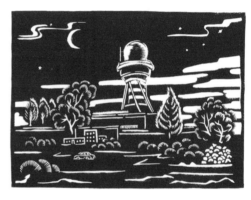

气象塔

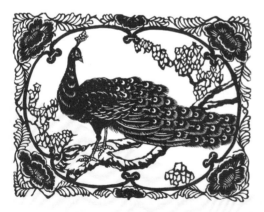

争艳

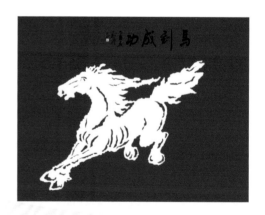

马到成功

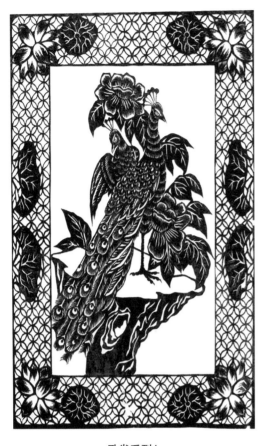

孔雀系列1

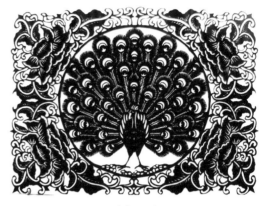

孔雀系列2

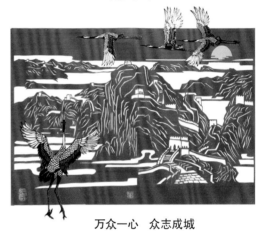

万众一心　众志成城

西拉木伦河

五牛图

李丛春

李丛春，别名丛春，男，汉族，1945年8月生人，大专学历。中国民间文艺家协会剪纸艺委会会员，中华文化促进会剪纸艺委会会员，北京市民间文艺家协会会员，民间工艺美术大师，"宫廷剪纸"第三代传承人。

20世纪70年代初，李丛春拜"宫廷剪纸"传承人、全国民间剪纸艺术家邢逊先生为师，耳濡目染，深得真传。在继承剪纸传统技法的基础上，不断丰富剪纸技艺，逐渐形成自己的风格。其剪纸作品既能在丰富的变化中得到统一，又能在统一中剪出多姿的变化。几十年义务传授剪纸技艺，并在众多学员中挑选热爱剪纸、甘于奉献、心灵手巧的学员收为弟子，传授"宫廷剪纸"技艺。创作剪纸作品1500余幅，多幅作品被国外友人收藏，并多次在全国各类剪纸大赛中获奖。其艺术成就曾被中央电视台及多家报刊、电台采访报道。

代表作品：《黄鹂牡丹》系列、《鸟语花香》系列、《喜鹊登梅》系列、《花鸟》系列、《吉祥花》系列等。

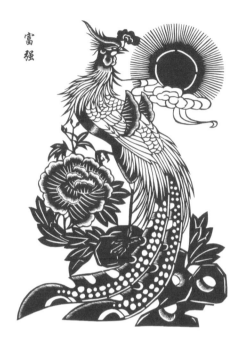

丹凤朝阳

春光锦绣

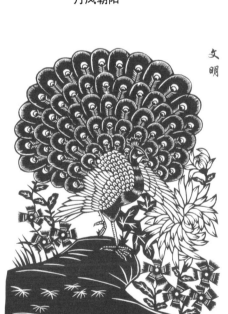

翠羽九秋

合和二仙

比翼双飞

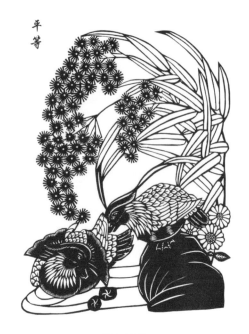

情深谊长

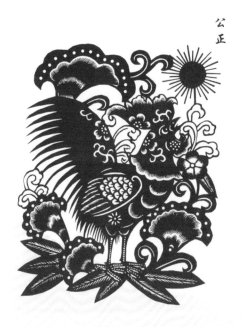

官上加官

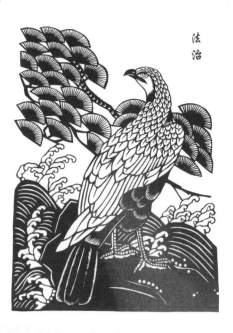

松柏英雄

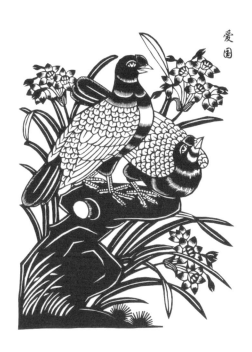

双鸽兰花

黄鹂戏蝶

鸿雁归来

安居乐业

白玉双

　　白玉双，女，汉族，1955年10月生人，赤峰市红山区民间剪纸艺人，赤峰实验小学校外剪纸指导教师。现任赤峰市剪纸协会及研究会副会长，赤峰市民间工艺美术家协会及研究会会员。自幼喜欢剪纸、刺绣、布艺等民间艺术，通过几十年不断学习和实践，落剪稳准、线条流畅、风格独特的剪纸技艺日益成熟。百余幅剪纸作品参加国家级、省级、市级展览展示，获奖并被收藏。《红山晚报》和赤峰电视台《走进红山》《直播生活》栏目等对她进行过专题采访报道。

　　代表作品：《为世博贺彩　世博吉祥》《盛世和谐》《回娘家》《鼠年有余》《招财进宝》等。

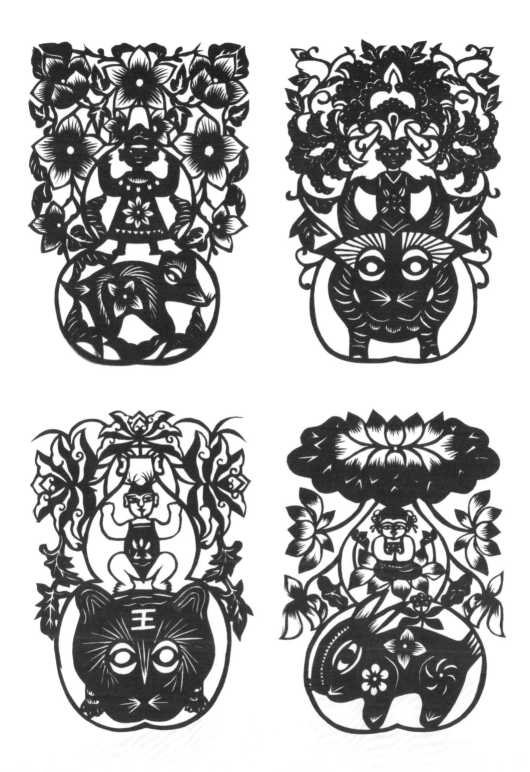

十二生肖系列1

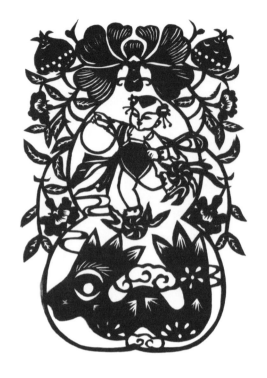

十二生肖系列2

十二生肖系列3

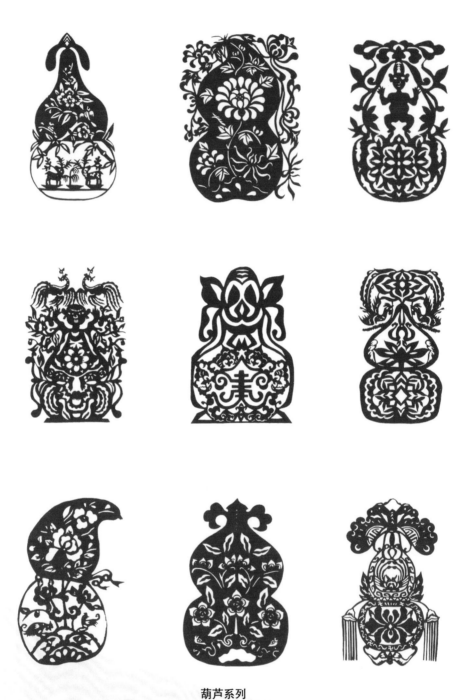

葫芦系列

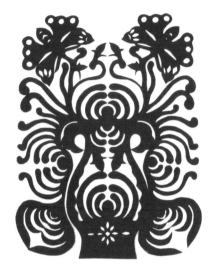

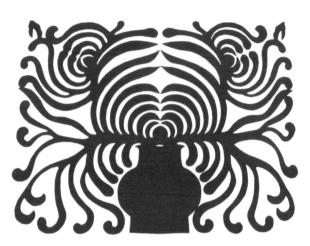

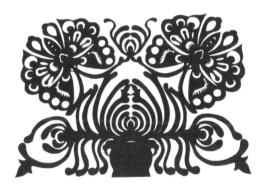

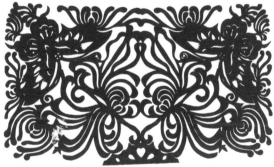

寿菊系列

韩素珍

韩素珍，女，汉族，1948年8月生人，赤峰市红山区人。中国民间艺术家协会会员，赤峰市剪纸协会副主席，赤峰市工艺美术家协会会员，"红山剪纸"第四代传承人。跟随赤峰剪纸名家李丛春老师学习传统"宫廷剪纸"，剪纸技艺水平得到升华。多年来，她始终坚持学习和研究民间剪纸艺术，积极参加社会公益活动。其剪纸作品风格独特、内容丰富、题材广泛，剪纸技法扎实得当。多次参加国家、自治区、赤峰市、红山区的美术展及工艺品展，获得多项殊荣。其多幅作品被国内外友人收藏。

代表作品：《吉祥草原》、《草原新貌》、《草原风情》系列 与《十二生肖》系列等。

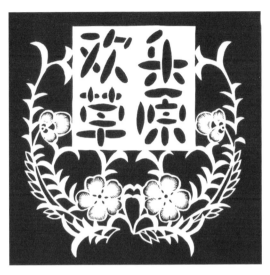

欢乐草原系列1

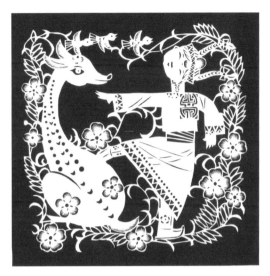

欢乐草原系列2

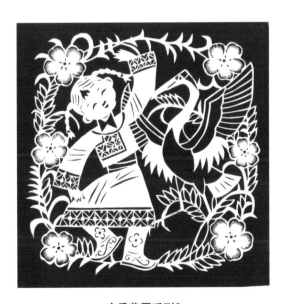

欢乐草原系列3

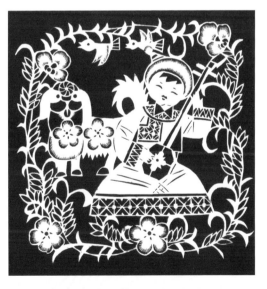

欢乐草原系列4

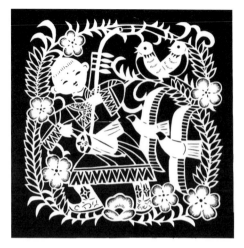

欢乐草原系列5

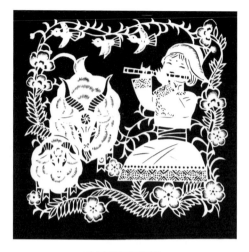

欢乐草原系列6

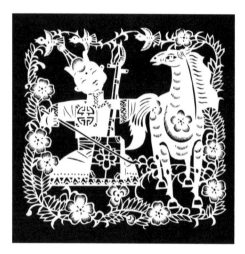

欢乐草原系列7

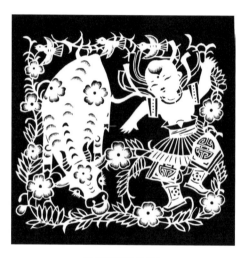

欢乐草原系列8

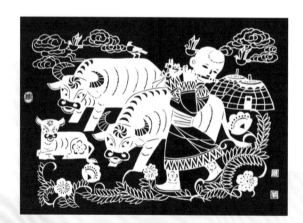

欢乐草原系列9

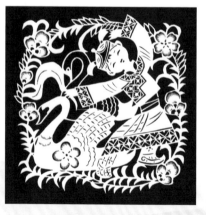

欢乐草原系列10

萨 仁

萨仁，女，蒙古族，1967年5月生人，本科学历，现任教于赤峰学院。中国剪纸艺术家学会会员，中国民间文艺家协会会员，内蒙古剪纸学会副会长，赤峰市红山区民间文艺家协会主席。2018年4月，被评为"红山蒙古族纸艺"赤峰市级非物质文化遗产代表性传承人。2018年10月，被评为"红山蒙古族纸艺"自治区级非物质文化遗产代表性传承人。曾荣获"内蒙古民间工艺美术大师"称号。

自幼酷爱美术，师从著名版画家照日格图、张怀清老师。在内蒙古师范大学美术系就读期间，开始跟随蒙古族著名学者、著名剪纸艺术家、内蒙古师范大学教授阿木尔巴图学习蒙古族剪纸艺术。从艺30多年，在继承传统单色、拼贴剪纸的同时，又创新了撕纸拼贴、撕纸彩绘、皮剪纸、皮彩绘剪纸等，作品具有浓厚的地域特征，又兼具草原文化底蕴和内涵。多次参加国内外剪纸研讨会及展览活动，多幅作品展出并被收藏，荣获金、银、铜等各类奖项。

代表作品：《丝路草原》《吉祥草原》和《蒙古族头饰与十二生肖》系列、《蒙古族烟荷包》系列、《美丽的内蒙古》系列等。

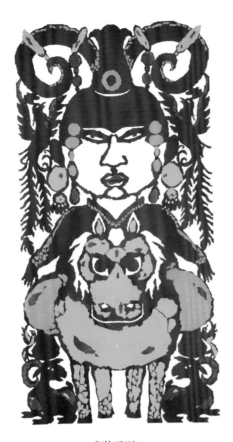

盛装系列1

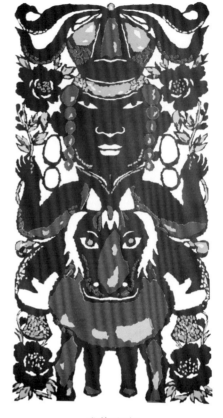

盛装系列2

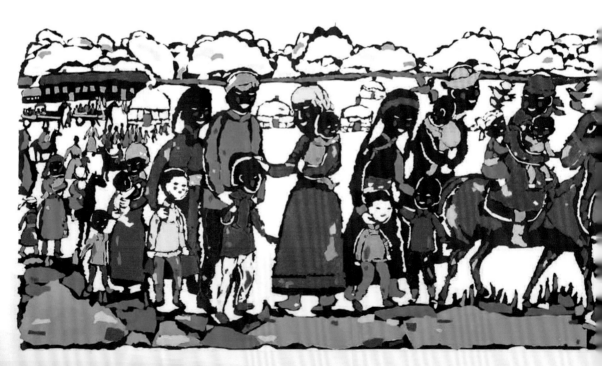

国家的孩子

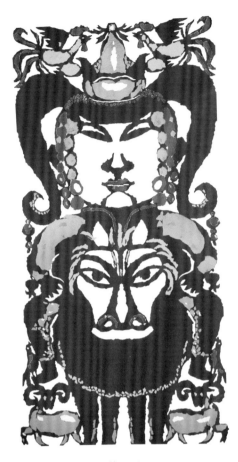

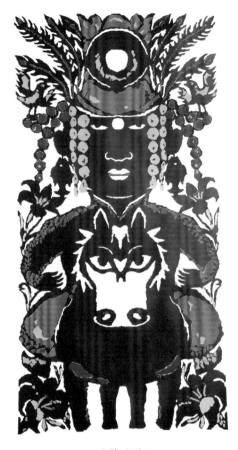

盛装系列3 　　　　　　　　　　　盛装系列4

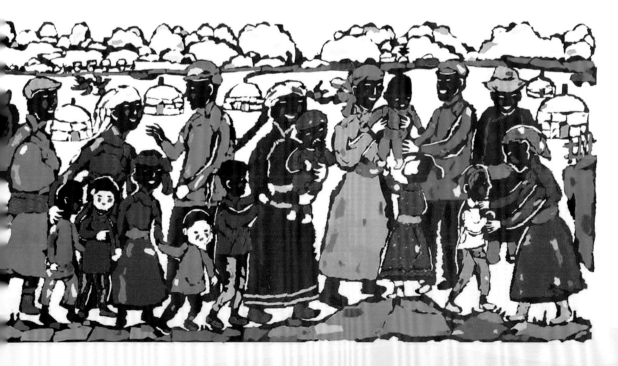

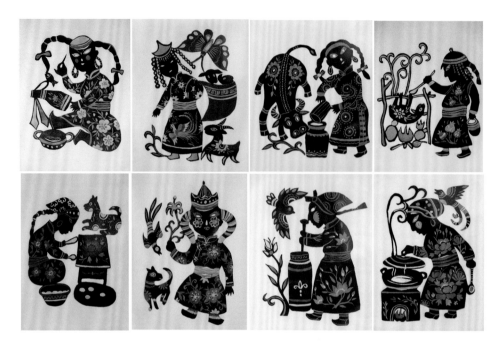

蒙古族风情

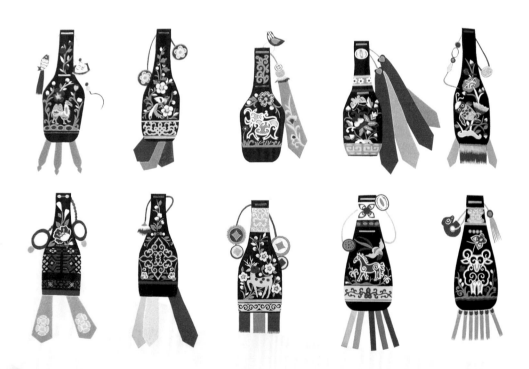

烟荷包

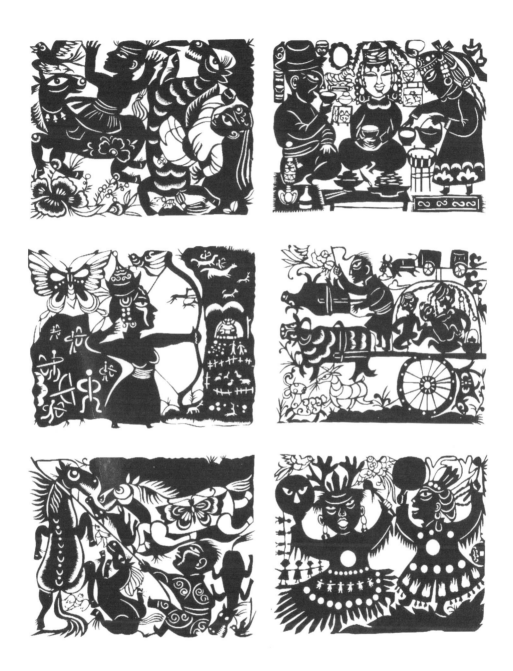

美丽的内蒙古系列1

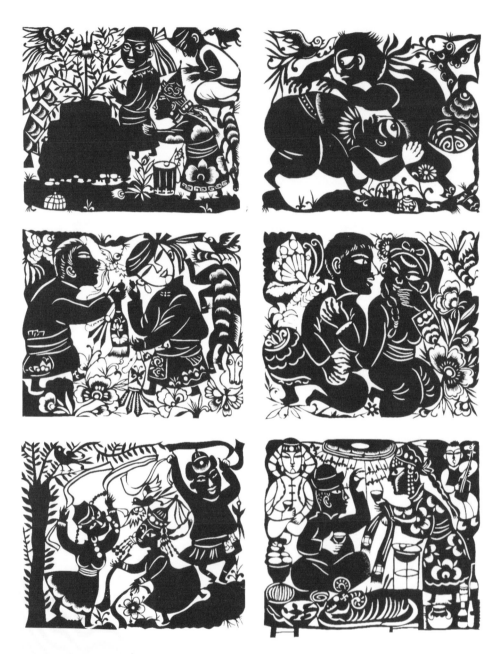

美丽的内蒙古系列2

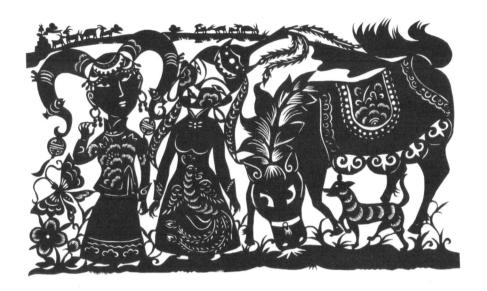

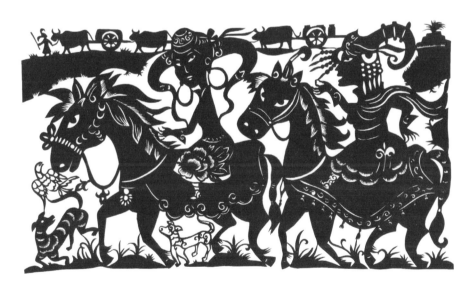

安达

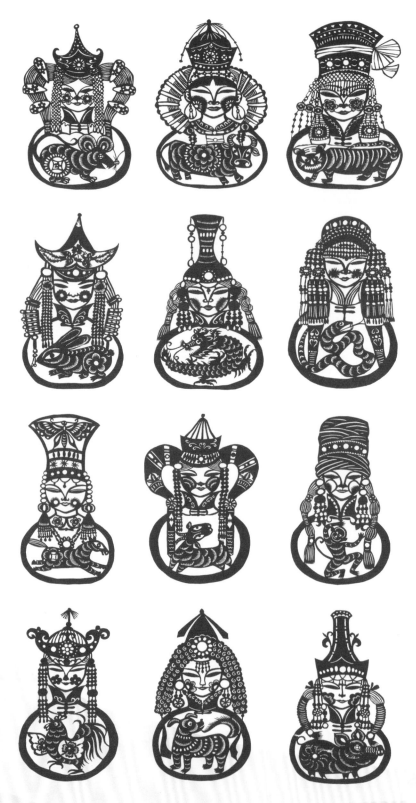

蒙古族头饰与十二生肖

梁立颖

梁立颖，女，汉族，1974年5月生人，本科学历，赤峰学院附属中学教师。中国剪纸协会会员，赤峰市剪纸协会理事。专注于剪纸、绘画、手工、书法等艺术创作。其剪纸作品技法细腻，线条流畅自然，构思巧妙，题材多样，地域特色鲜明。多年来，积极参加社会公益剪纸宣传活动，走社区进学校，尽心培养下一代剪纸爱好者。创作出诸多优秀剪纸作品，多次参加全国、自治区、赤峰市各类展览展示活动，并获得奖励。

代表作品：《吉祥草原》《契丹·乐》《契丹·侍》《中国传统民间儿童游戏》等。

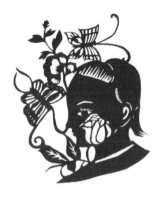
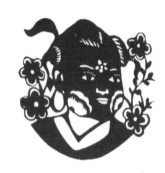
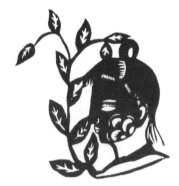

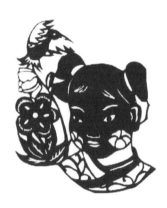

契丹儿童发式

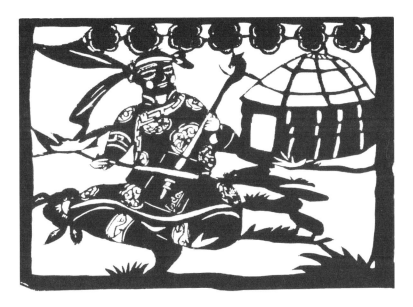

好来宝

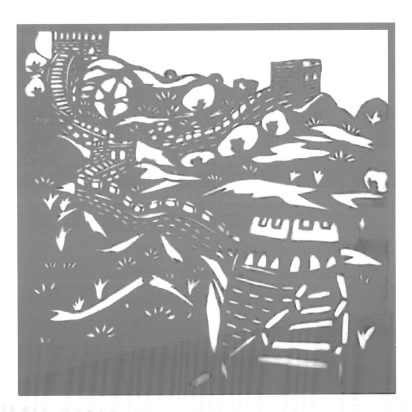

长城

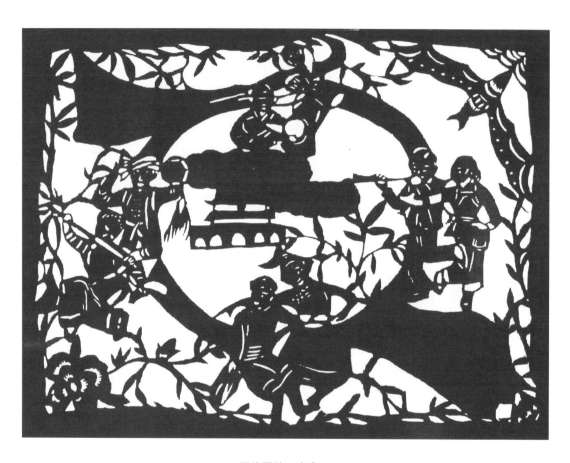

民族团结一家亲

倪雪梅

倪雪梅，女，汉族，1974年7月生人，硕士学位，赤峰学院外国语学院教师。热爱剪纸艺术，师从"红山蒙古族纸艺"自治区级代表性传承人萨仁老师学习剪纸技艺，通过不断研究和实践，传统剪纸技艺日渐成熟。剪纸风格自然豪放，构图新颖；内容多以社会关注的现实生活为题材，表现积极向上的艺术内涵。创作的剪纸作品多次参加各类展览展示并获奖。多幅作品被学习强国、内蒙古教育官微、中国红山、赤峰学院官微等网络平台展示并转载。

代表作品:《护你平安》《赤峰必胜》和《中国传统节日》系列、《共和国生日》系列、《花开四季》系列等。

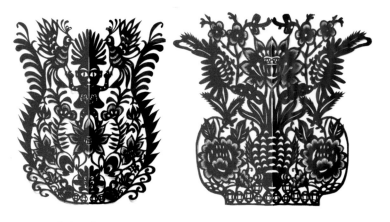

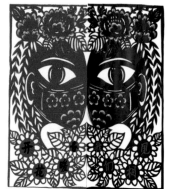

生生不息　　　　　　　四季平安　　　　　　　春暖花开

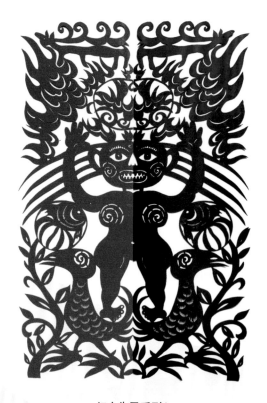

红山先民系列1

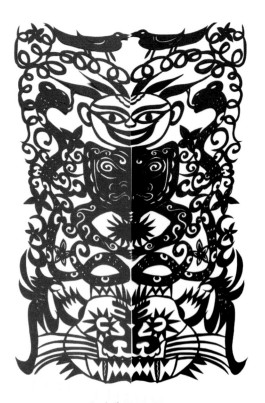

红山先民系列2

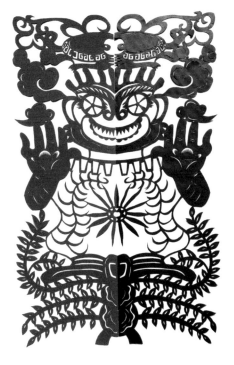

红山先民系列3

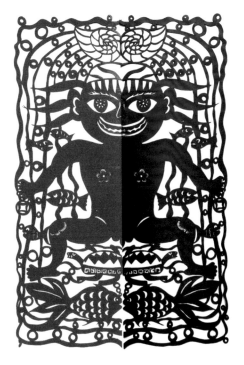

红山先民系列4

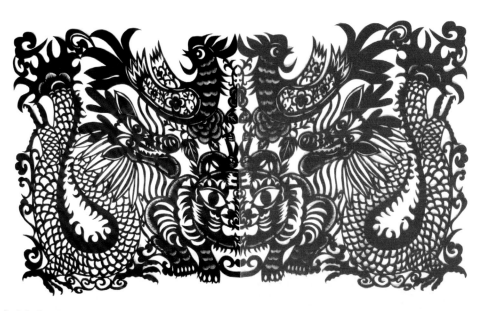

瑞兽

李婧杰

　　李婧杰，女，汉族，1983年3月生人，硕士学位，赤峰学院美术学院副教授。兼任教育部学校规划建设发展中心设计专家委员会委员，内蒙古美术家协会设计艺术委员会委员，内蒙古民间艺术家协会会员，赤峰市红山区民间艺术家协会副秘书长，赤峰市美术家协会设计艺术委员会秘书长，赤峰市剪纸协会会员。擅长剪纸、皮影雕刻。其创作的剪纸作品风格独特，构思巧妙，时代气息浓厚。多幅剪纸作品在各类剪纸展、文创产品设计展及大赛中获奖。

　　代表作品：《蒙源——苍狼白鹿传说》《草原晨曲》《庆华诞》《红山陶韵》《红山祥瑞庆百年》等。

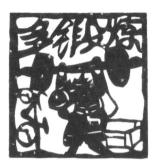
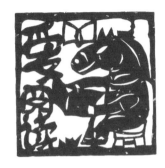
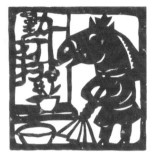
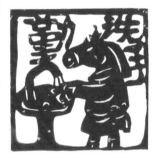
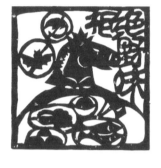
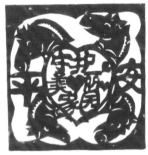

倡导健康生活 守护美丽家园

倡导健康生活　守护美丽家园

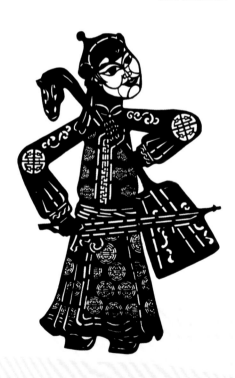
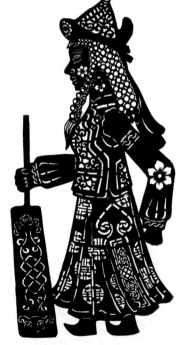

草原晨曲

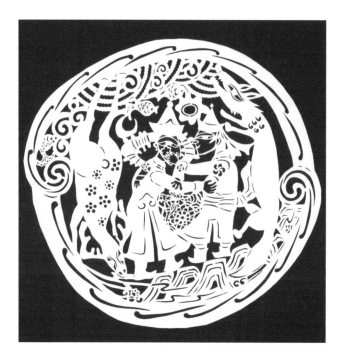

蒙源——苍狼白鹿传说系列1

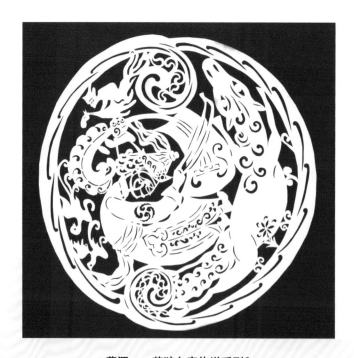

蒙源——苍狼白鹿传说系列2

姜丽敏

姜丽敏,女,汉族,1979年1月生人,本科学历,赤峰市松山区第七中学美术教师。2018年与剪纸结缘,师从"红山剪纸"自治区级代表性传承人杨万年。通过系统学习,剪纸技艺日臻完善。其剪纸作品线条流畅,人物塑造明快,内容构思真实生动。多年来,积极参与"红山剪纸"的传承与传播活动,创作的剪纸作品多次参加全国、自治区、赤峰市剪纸展览展示活动并获奖。

代表作品:《去上学》《大国工匠》《继往开来》《草原谁最美》《万众一心 共克时艰》等。

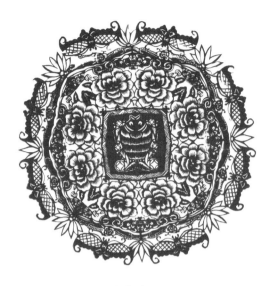

富贵祥和

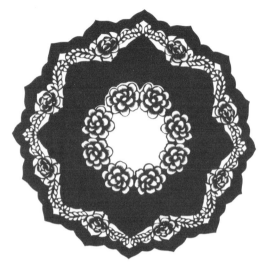

团花

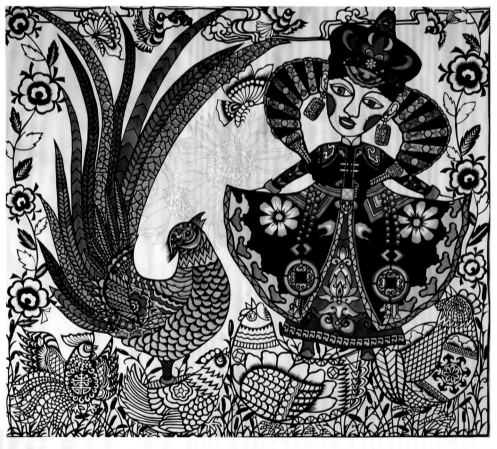

吉祥鸟

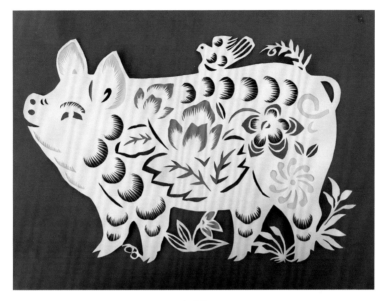

祝福

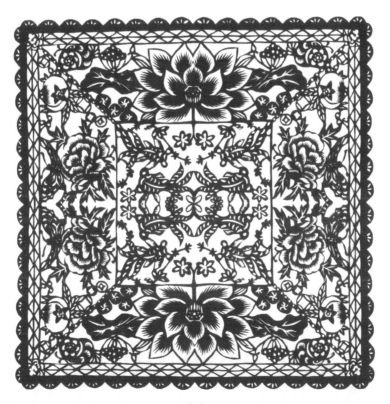

廉洁

陈晓玲

陈晓玲，女，蒙古族，1987年7月生人，本科学历，赤峰市红山区第七幼儿园教师。内蒙古剪纸学会会员，赤峰市剪纸协会理事。2000年，跟随"红山蒙古族纸艺"自治区级代表性传承人萨仁老师学习剪纸。她勤学苦练，在学习和实践中不断提高剪纸技艺。其剪纸作品风格朴实细腻，构思新颖，内容丰富，题材广泛。多年来，积极参加"红山剪纸"的传承与传播等社会公益宣传活动，其剪纸作品多次入选各类剪纸展览展示活动并获奖。

代表作品：《莲花鲤鱼》《鱼》《新兵》《婚俗》等。

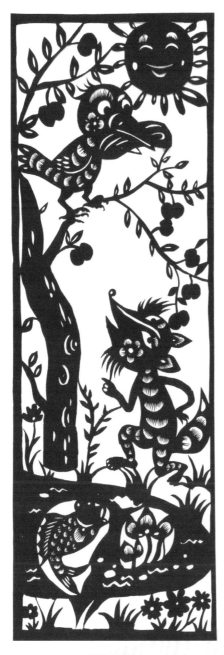

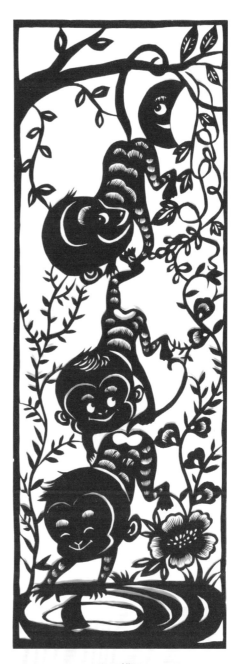

乌鸦和狐狸　　　　　　　　　　　猴子捞月

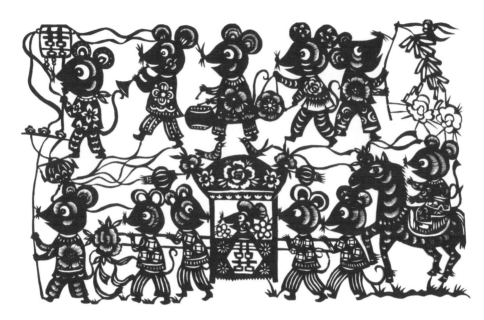

老鼠娶亲

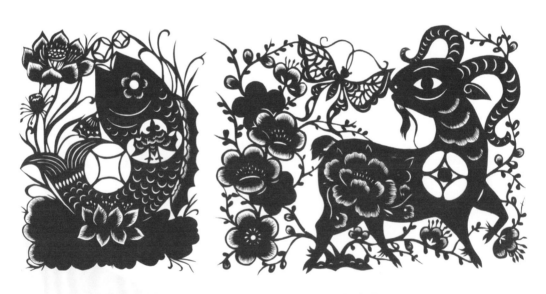

连年有余　　　　　　　　　　福寿祥和

王　静

　　王静,女,蒙古族,1988年11月生人,大专学历,设计师,手工艺人。2017年成立念澜文化艺术工作室。2019年,师从"红山蒙古族纸艺"自治区级代表性传承人萨仁老师学习剪纸。她从简单的单色剪纸开始,不断尝试创作套色和拼色剪纸。其工作室成立至今,始终坚持面向青少年开设传统手工艺公益课程,积极传承与传播赤峰民间剪纸等优秀传统文化,被赤峰市妇联命名为"妇女巧手创业就业基地和儿童家园"。其创作的多幅剪纸作品在各类剪纸展览展示比赛中获得奖励。

　　代表作品:《辽韵》《蒙古风情》等。

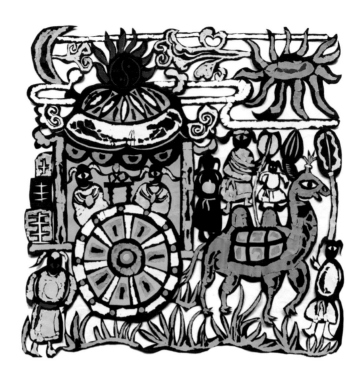

出行

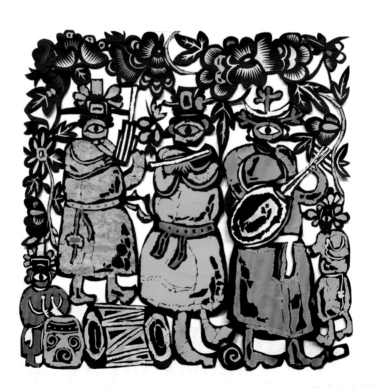

散乐

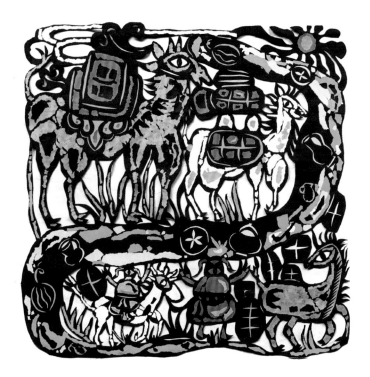

草原丝路

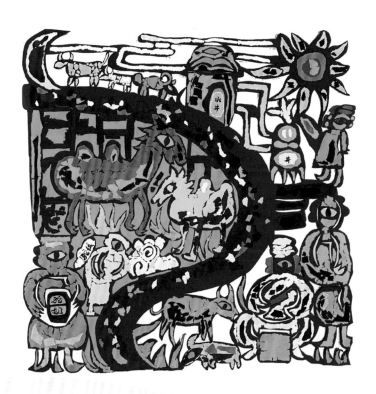

乡村振兴

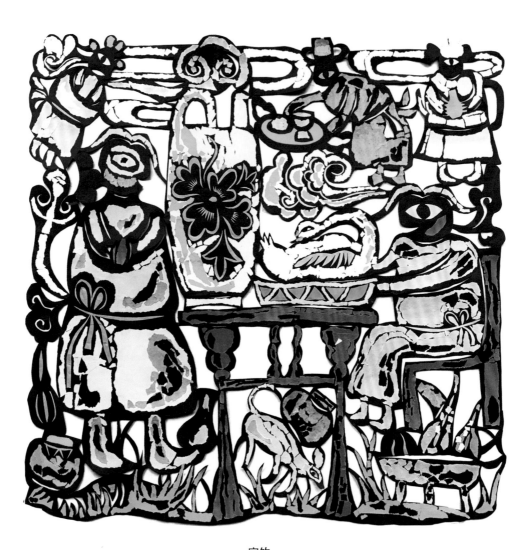

宴饮

田惠莲

　　田惠莲，女，汉族，1970年2月生人，赤峰市敖汉旗新惠镇新惠第三小学教师。中华文化促进会剪纸艺术委员会会员，中国民间文艺家协会会员，内蒙古剪纸学会常务理事，内蒙古民间文艺家协会会员，赤峰市民间文艺家协会理事，赤峰市剪纸协会副会长，敖汉民间文艺协会副主席，敖汉剪纸协会会长。2018年被评为"敖汉剪纸"市级非物质文化遗产代表性传承人。

　　为抢救濒于失传的"敖汉剪纸"艺术，自1985年至2005年，田惠莲利用业余时间共走访50多个民间剪纸艺人，足迹遍布30个乡镇600多个村民组，挖掘、搜集、整理民间剪纸作品1000余幅。她认真履行非遗传承人的责任和义务，积极创办校园传统文化特色课程，带动在校学生学习传统剪纸，传承和传播"敖汉剪纸"文化。她多次参加全国、自治区、赤峰市和敖汉旗的非遗展览展示及赛事活动，获得诸多奖励。

　　代表作品：《石榴开花红胜火》《草原灵脉——牧羊》《永远跟党走》等。

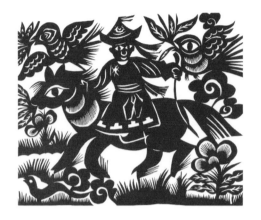

游牧

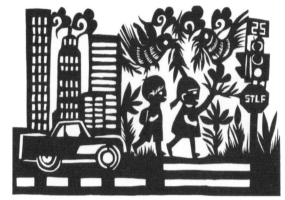

绿色家园

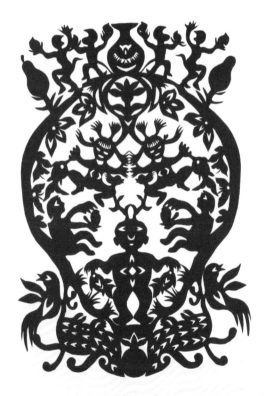

葫芦娃

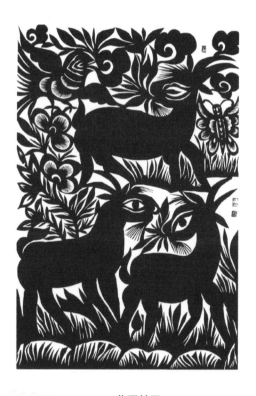

草原精灵

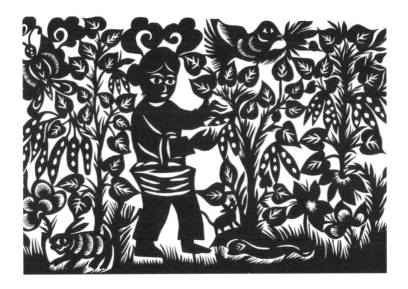

摘豆角

孝道1

孝道2

采摘

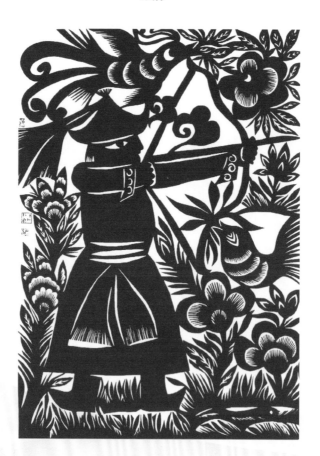

射箭

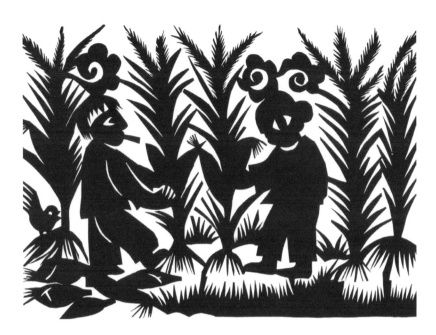

掰玉米

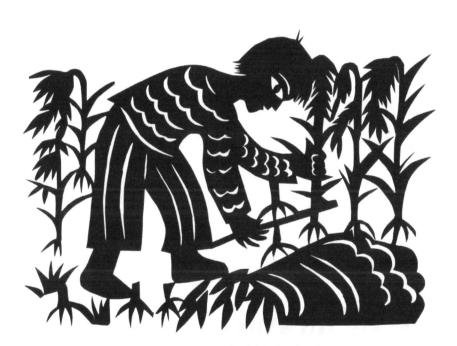

割稻谷

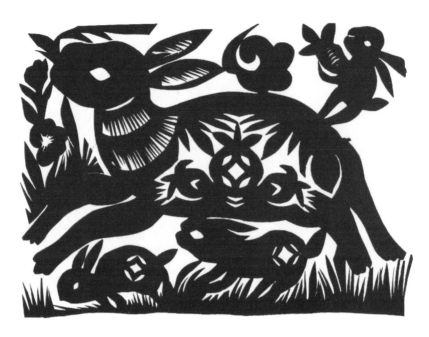

奔兔

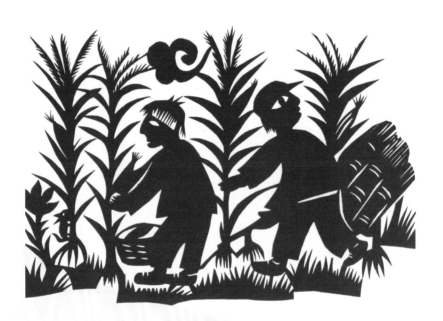

割地

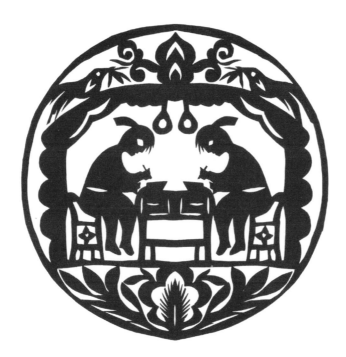

夜读

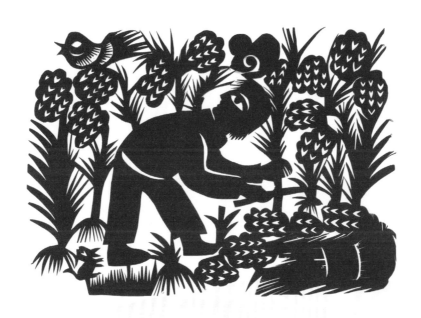

收割

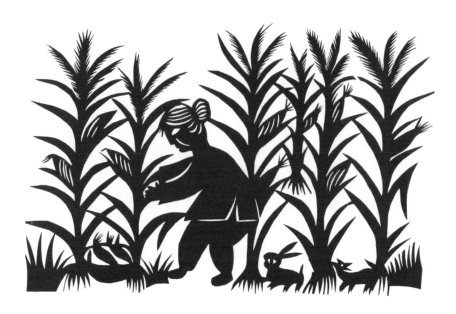

秋忙

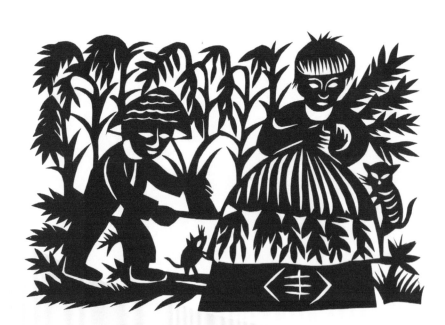

秋收

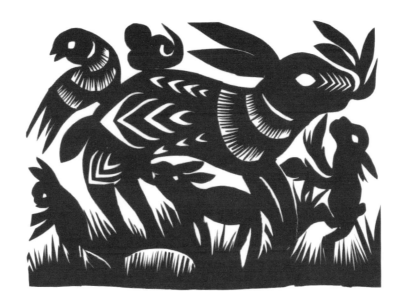

喜兔

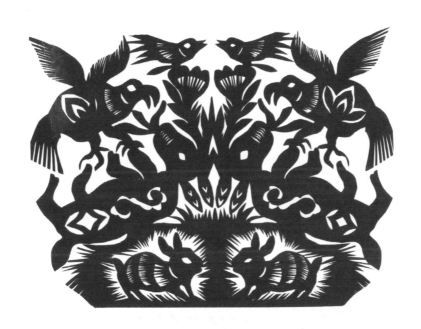

鹰抓兔

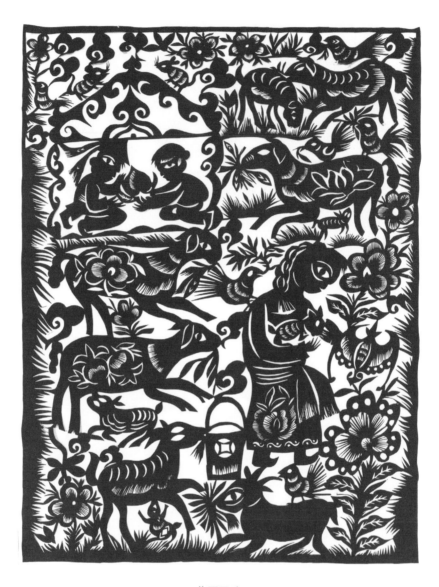

草原灵脉

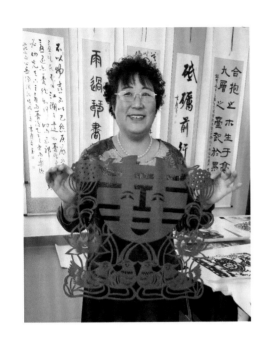

刘金凤

　　刘金凤，女，汉族，1966年3月出生，赤峰市敖汉旗人，小学高级教师。中华文化促进会中剪会会员，中国民间文艺家协会会员，内蒙古剪纸协会会员，赤峰剪纸协会会员。2020年被评为"敖汉剪纸"市级非物质文化遗产代表性传承人。

　　其剪纸风格细腻流畅，设计构图独特，立意巧妙新颖，既有表现本土地域特色的现实题材，又有崇尚自然的山水好物。作为非遗传承人，始终不忘自身责任和担当，积极培养学生，为"敖汉剪纸"的传承和发展做出了积极的贡献。辛勤的付出换来了丰硕的成果，其剪纸作品多次在各类展览展示活动中获奖，得到了社会各界的认可。

　　代表作品：《敖汉旗世界小米发源地》《中华祖神》《精准扶贫，脱贫攻坚》《百年华诞，历史辉煌》和《红山文化系列》长卷等。

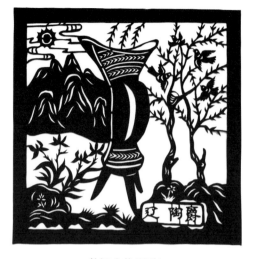

敖汉文物系列1

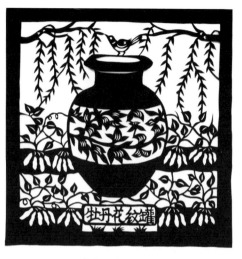

敖汉文物系列2

敖汉文物系列3

敖汉文物系列4

敖汉文物系列5

敖汉文物系列6

敖汉文物系列7

敖汉文物系列8

敖汉文物系列9

敖汉文物系列10

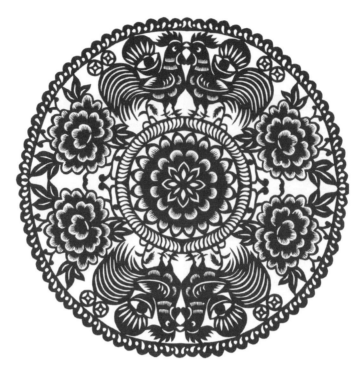

吉祥如意

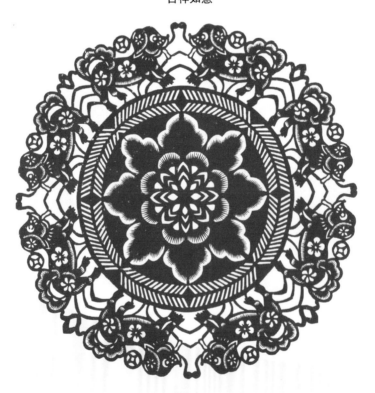

玉狗送财

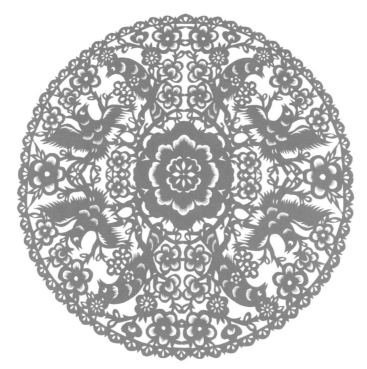

喜上眉梢

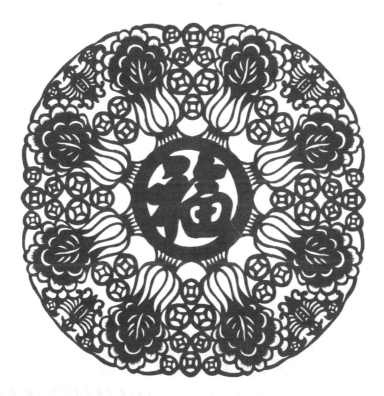

百财纳福

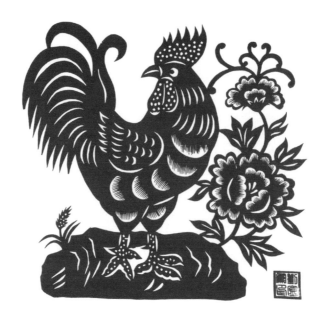

富贵吉祥

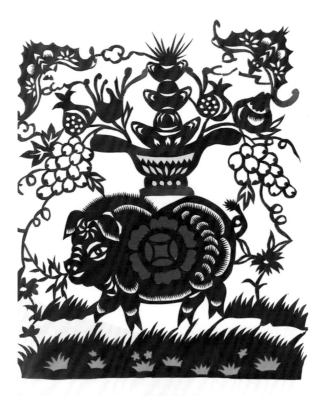

金猪献瑞

韩海梅

韩海梅，女，蒙古族，1987年7月出生，敖汉旗敖润苏莫苏木人。中国民间文艺家协会剪纸艺委会会员，内蒙古文艺家协会会员，赤峰市剪纸协会副秘书长。曾在敖汉旗敖润苏莫苏木中心学校任剪纸教师，2014年成立大允坊海梅剪纸工作室。"蒙古族剪纸"敖汉旗级代表性传承人。

其剪纸作品充分汲取了民族风俗和民族符号元素，具有鲜明的艺术特点。她尤其擅长套色剪贴，画面构图色彩丰满，整体线条细腻秀丽，柔中带刚。剪纸作品多次在国家、自治区、赤峰市各类展览展示中获奖。

代表作品：《日出红山》《红山陶人》《纵马草原》《马头琴的传说》《火红的萨日朗》《搏克沁》等。

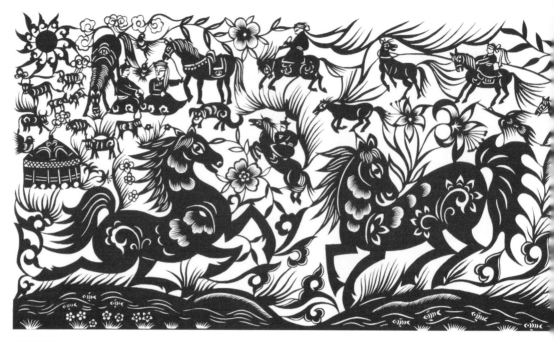

纵马草原

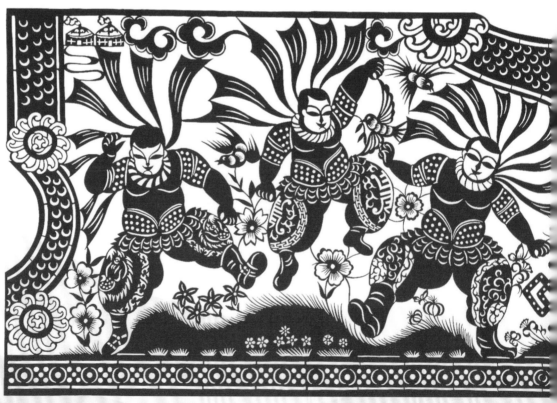

搏克沁

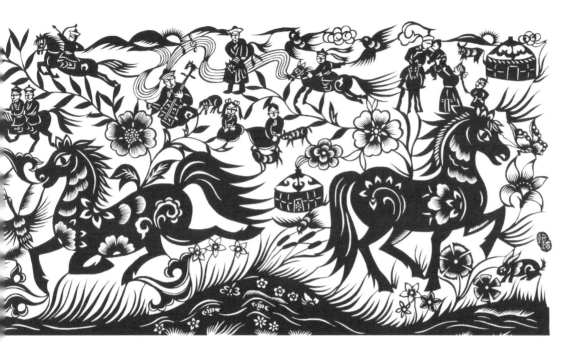

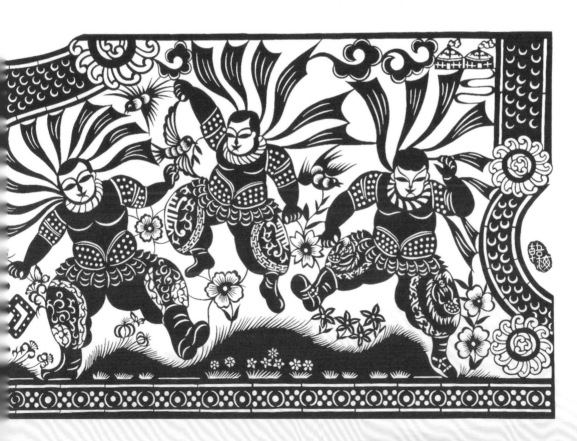

呼图格沁节选1

新时代 新征程

彭呼斯

花日

猪八戒

呼图格沁节选2

顶碗舞

草原五宝

火红的萨日朗

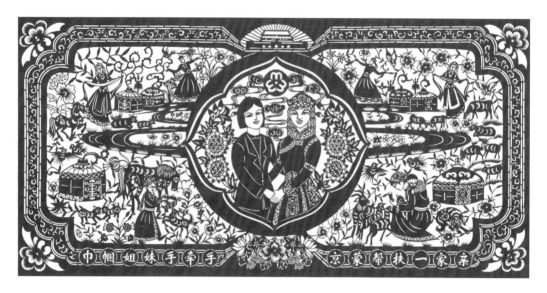

民族一家亲

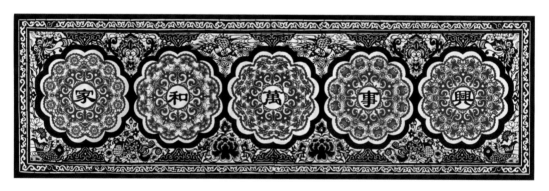

家和万事兴

杨凤霞

杨凤霞，女，汉族，1941年9月生人，曾从事教育工作，现已退休。内蒙古剪纸学会会员，敖汉旗剪纸协会会员。

她酷爱剪纸、刺绣，7岁起便跟随当地民间剪纸艺人学习剪纸。70多年的剪纸生涯与真情坚守，打磨出了她精湛的剪纸技法。她的作品质朴、粗犷，无论是花鸟鱼虫，还是人物故事，在她的指尖中行走自如，线条流畅，栩栩如生。退休后，她全身心投入到敖汉剪纸艺术的创作中，一把剪刀，一生痴情。其创作的剪纸作品多次在各类展览展示活动中获奖。

代表作品：《鹰抓兔》《福娃闹春》《五牛图》等。

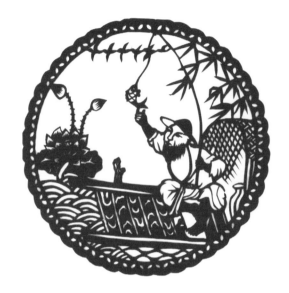

渔翁

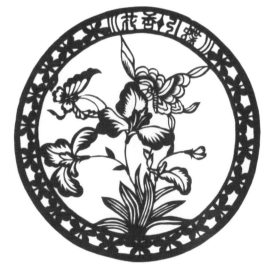

花香引蝶

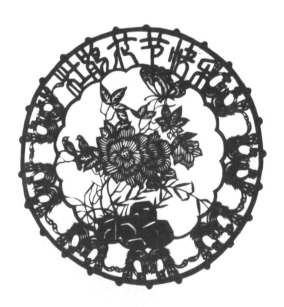

杜鹃花节

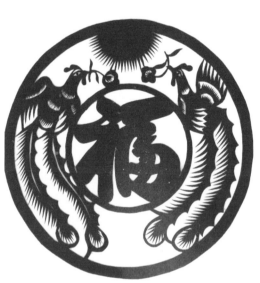

吉祥如意

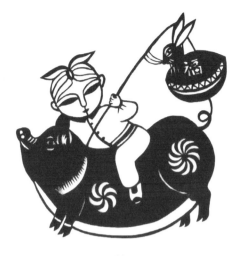

送福——兰

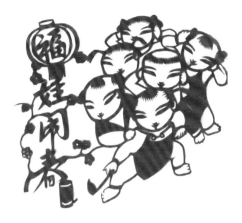

福娃闹春

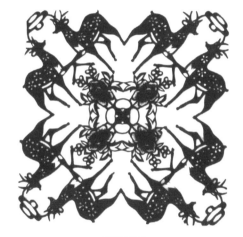

八方福禄

开山修路

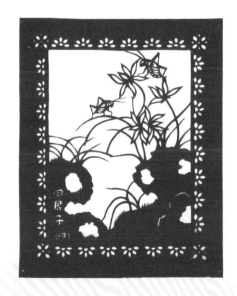

四君子——兰

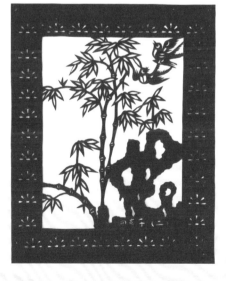

四君子——竹

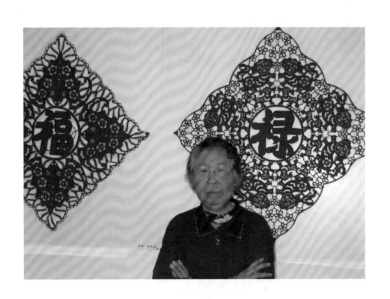

徐景英

　　徐景英，女，汉族，1943年10月出生，赤峰市敖汉旗新惠镇三宝山村人，是当地极具名望的民间剪纸艺人。受当地老一辈人剪纸的影响，徐景英七八岁开始学习剪纸、绣花等技艺。每逢年节喜庆的日子，她都会为亲朋好友送上可心的剪纸。剪纸内容多以民间故事、民俗生活为主，尤其擅长人物、花鸟、植物剪纸，剪纸纹样呈现出直率、质朴的个性。

　　代表作品:《刘海戏金蟾》《蝶恋花》《松鹤延年》《升学》《九个石榴一只手》等。

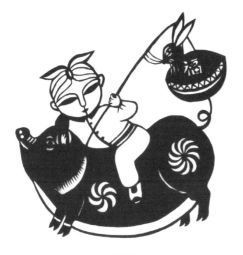

送福——兰

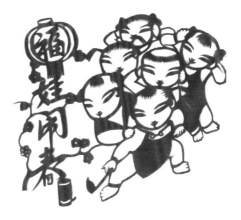

福娃闹春

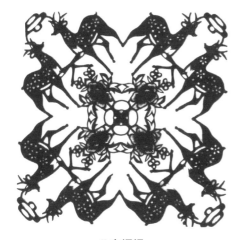

八方福禄

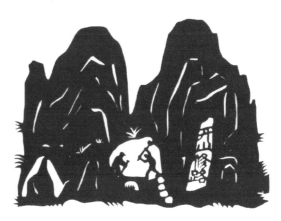

开山修路

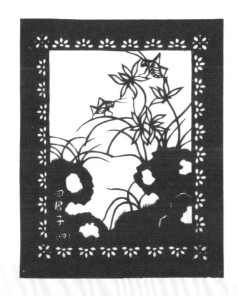

四君子——兰

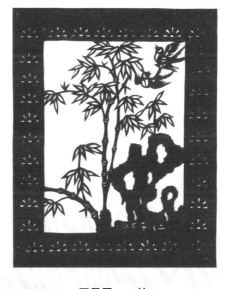

四君子——竹

徐景英

　　徐景英，女，汉族，1943年10月出生，赤峰市敖汉旗新惠镇三宝山村人，是当地极具名望的民间剪纸艺人。受当地老一辈人剪纸的影响，徐景英七八岁开始学习剪纸、绣花等技艺。每逢年节喜庆的日子，她都会为亲朋好友送上可心的剪纸。剪纸内容多以民间故事、民俗生活为主，尤其擅长人物、花鸟、植物剪纸，剪纸纹样呈现出直率、质朴的个性。

　　代表作品:《刘海戏金蟾》《蝶恋花》《松鹤延年》《升学》《九个石榴一只手》等。

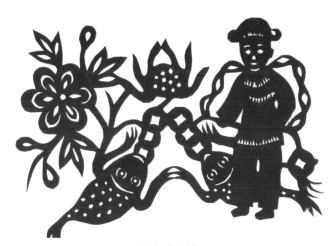

刘海戏金蟾

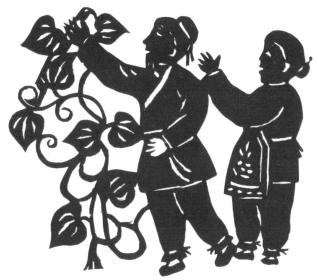

孟姜女的传说系列1

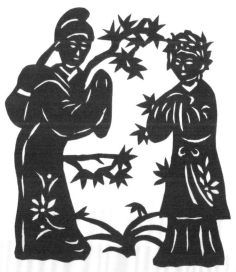

孟姜女的传说系列2

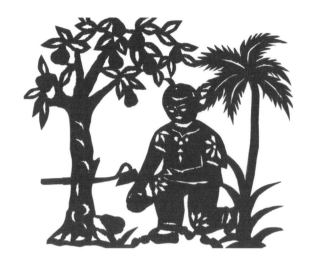

孟姜女的传说系列3

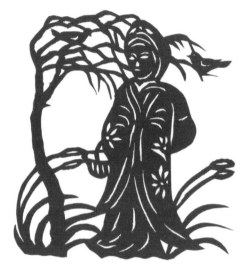

孟姜女的传说系列4

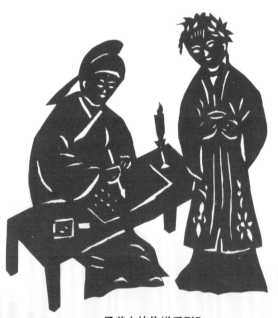

孟姜女的传说系列5

胡文平

胡文平，女，汉族，1947年9月出生，赤峰市敖汉旗长胜镇人。敖汉民间剪纸艺人。受母亲巧手剪纸的影响，自幼喜欢画画、剪纸、刺绣。擅长剪花鸟鱼虫、飞禽走兽图案，对历史人物更是情有独钟，剪出的人物造型优美、活灵活现且极富神韵。《红楼梦》中的"金陵十二钗"，《水浒传》中的"一百单八将"，《三国演义》中的"刘关张"，古代的"四大美女"，在她的剪刀下，惟妙惟肖，呼之欲出。她掌握的剪纸技法种类丰富，单色、套色、拼贴运用自如。她将剪纸图案的巧妙构思融入各类生活装饰品制作中，如绣制鞋垫、枕头顶子、针扎、烟荷包等，是一位多才多艺的民间艺人。

代表作品：《昭君出塞》《姑嫂碾米》和《金玉满堂》瓶套花系列，以及套剪作品《富贵牡丹》《童子献寿》，手撕纸作品《寒林雪景》等。

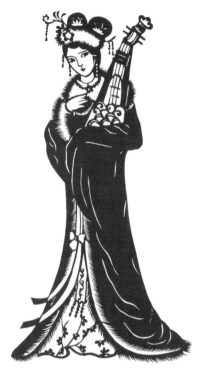

昭君出塞

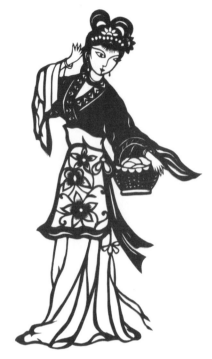

西施浣纱

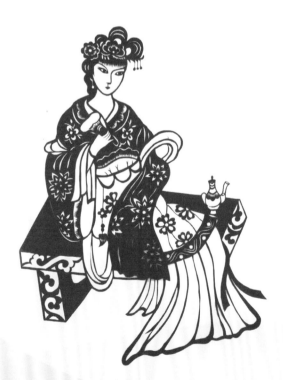

杨玉环

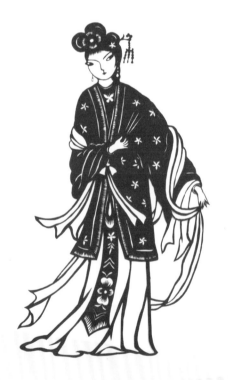

貂蝉拜月

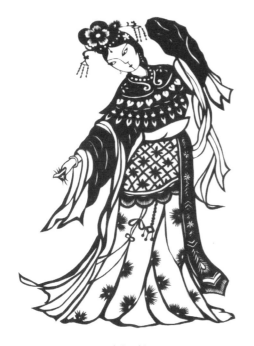

贵妃醉酒

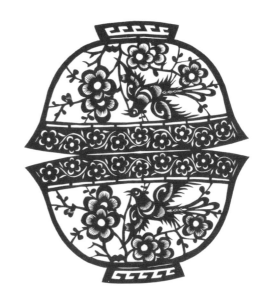

扣碗

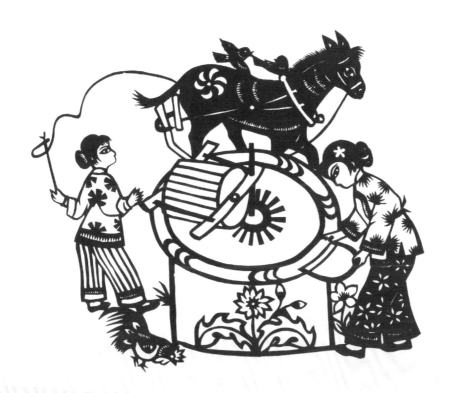

姑嫂碾米

85

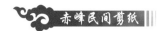

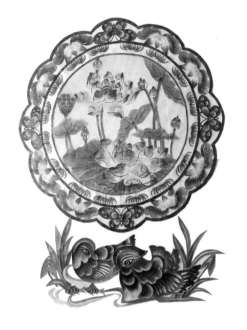

鸳鸯荷花

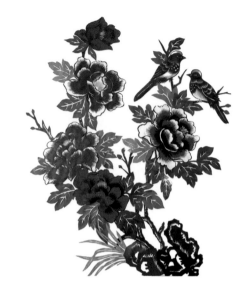

富贵牡丹

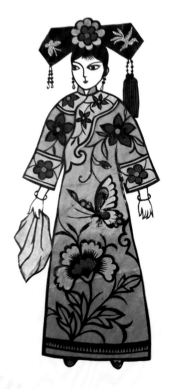

还珠格格

蝶恋花

舞狮

梁祝

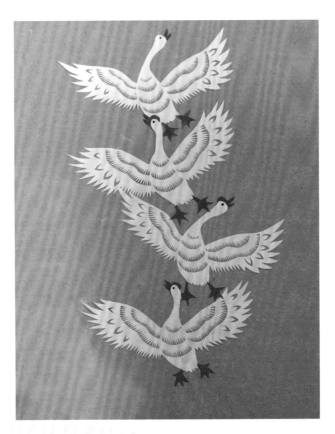

咏鹅

吴淑丽

吴淑丽，女，汉族，1972年5月生人，本科学历，敖汉旗新惠第七中学美术高级教师。内蒙古剪纸协会会员，赤峰市剪纸协会理事，敖汉剪纸协会理事。

吴淑丽作为一名美术教师，酷爱剪纸艺术，以扎实的美术功底为基础，经过多年的学习和实践，剪纸技法日趋成熟。其作品风格朴实，构图流畅，题材广泛。她以传承与传播剪纸文化为己任，将剪纸的学习和研究融入教学之中，带动学生学习剪纸技艺。她还积极参与社会公益剪纸宣传活动。剪纸作品在各类展览展示和比赛中多次获奖。

代表作品：《光辉历程》《一路清廉》《鸟语花香》《保家卫国》等。

爱劳动

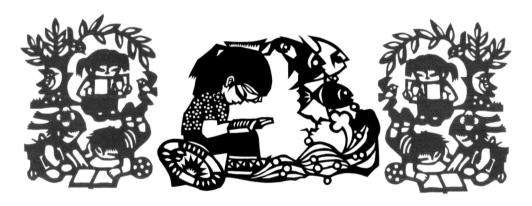

爱学习

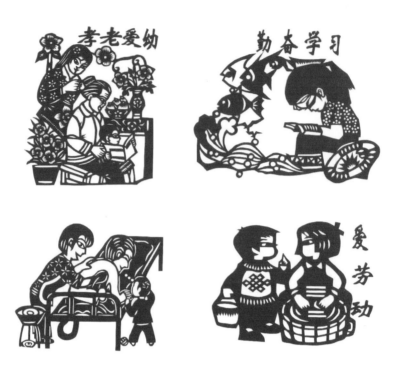

中华美德

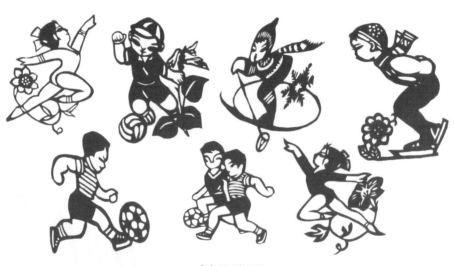

少年强则国强

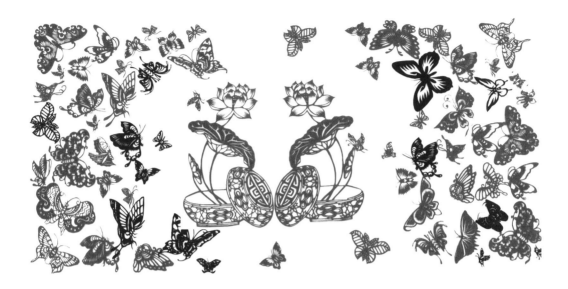

喜迎国庆

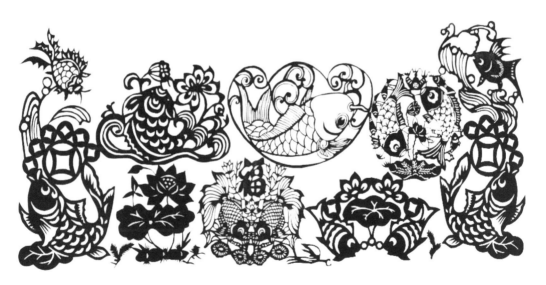

鱼戏莲叶间

赵守杰

赵守杰，男，汉族，1967年12月出生，本科学历，赤峰市元宝山区五家镇中心校高级美术教师，"元宝山细纹刻纸"艺术工作坊研习指导教师。元宝山区民间文艺家协会副主席。2018年被评为"元宝山细纹刻纸"赤峰市级非物质文化遗产代表性传承人。2021年被评为"元宝山细纹刻纸"自治区级非物质文化遗产代表性传承人。

他经过近四十年的教学和实践，将中国美术和西方美学的透视融入细纹刻纸技艺中，形成了"元宝山细纹刻纸"独特的艺术风格。他组建"元宝山细纹刻纸"艺术工作坊，编写"元宝山细纹刻纸"小学课本，带动学校师生积极创作细纹刻纸作品近1000幅。多次举办细纹刻纸作品展。在国家、自治区、赤峰市、元宝山区等各类展览展示和大赛中获奖。

代表作品：《中国共产党百年历史》系列、《金山银山》系列、《四君子》系列、《生命之歌》系列、《京剧脸谱》系列、《十二生肖》系列等。

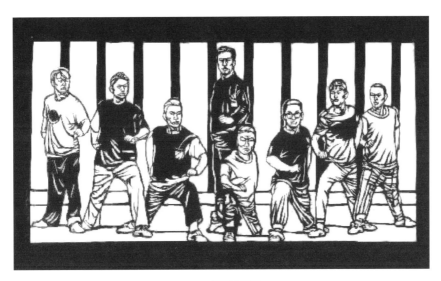

勇往直前

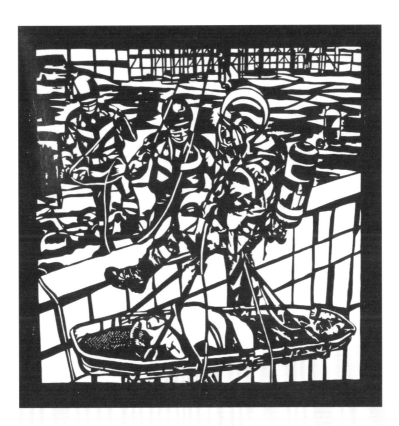

火焰蓝　守家园

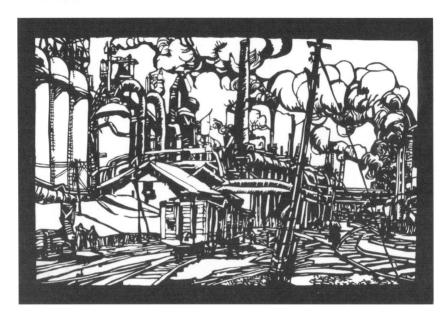

老工业基地

团结一心

生命之歌

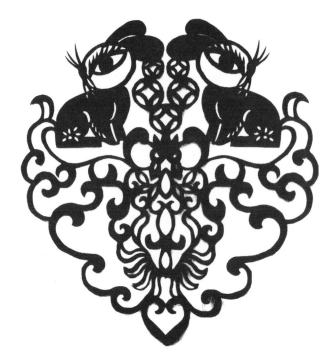

玉兔守福

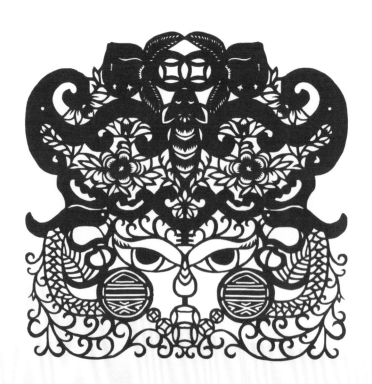

福到眼前

伍永娟

伍永娟，女，汉族，1981年3月生人，大专学历，美术教师。内蒙古工艺美术大师，南京大学文化与自然遗产研究所"中国民间剪纸高级创研员"。2018年被评为"克什克腾剪纸"赤峰市级非物质文化遗产代表性传承人。

自幼受母亲的影响，酷爱剪纸。在大学攻读美术专业期间得到了专家和民间艺术大师的指导，后经潜心打磨，练出"冒铰"这一别具一格的传统剪纸技法，并运用此技法创作了大型剪纸作品《土城子镇舞龙》系列和《额吉的草原》《振兴新乡村·共筑中国梦》等。曾多次受邀参加国内外展览，并荣获多项奖励。

代表作品：《内蒙古草原风光》《共筑美丽乡村》《吉祥草原》《丝绸路上的驼队》等。

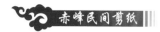

振兴新乡村·共筑中国梦系列1

振兴新乡村·共筑中国梦系列2

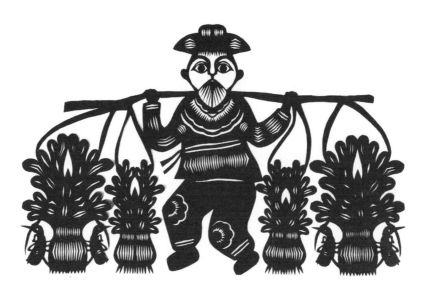

卖菜

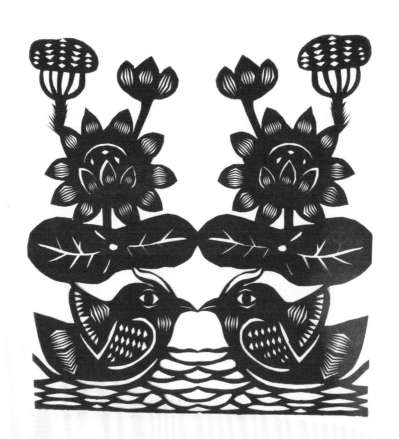

鸳鸯戏水

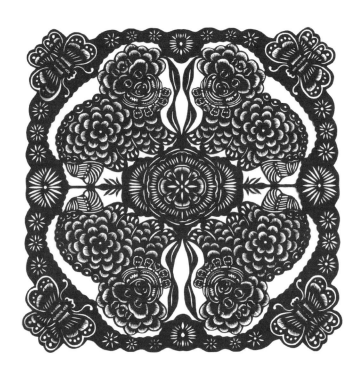

狮子滚绣球

龙凤

舞龙

孕育

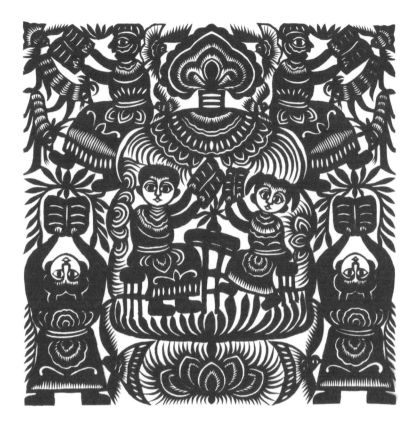

草原书屋

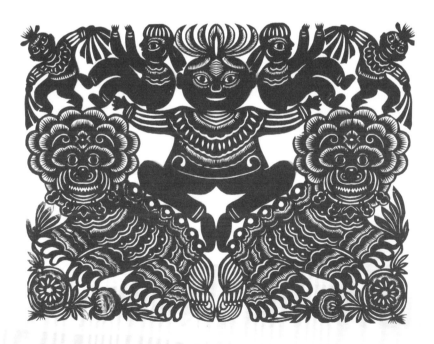

舞狮子

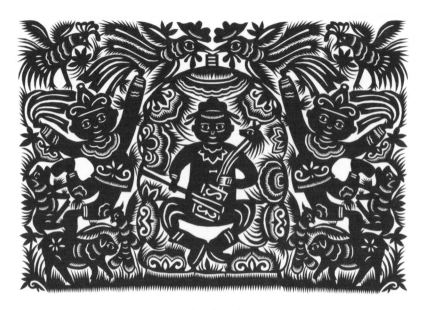

毡房里的琴声

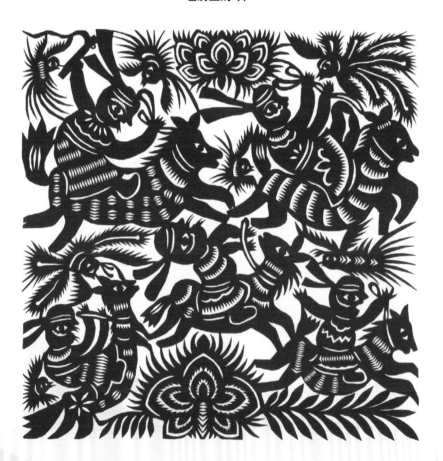

赛马

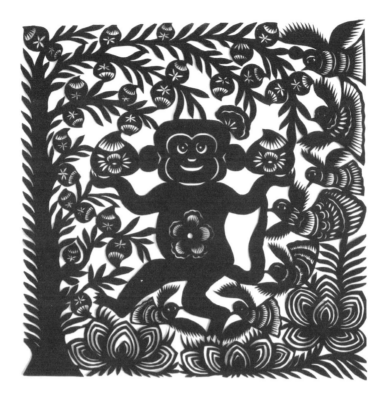

猴子摘桃

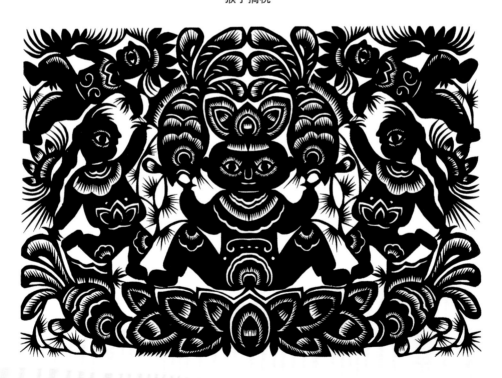

抓鱼娃子

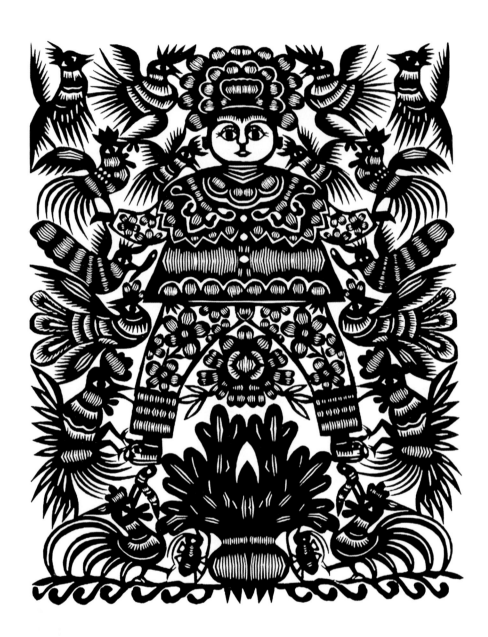

百财娃娃

高丽娟

高丽娟, 女, 汉族, 1983年1月出生, 大专学历, 克什克腾旗经棚职业中学特聘剪纸教师, 克什克腾旗职业技术学校剪纸教师, 西拉沐沦街道哈达社区非遗传承基地剪纸教师。赤峰市剪纸协会副秘书长, 赤峰市民间文艺家协会会员, 赤峰市工艺美术家协会会员, 克什克腾旗民间文艺家协会理事。

2020年被评为"克什克腾剪纸"赤峰市级非物质文化遗产代表性传承人。

高丽娟剪纸技艺精湛、博采众长、内容新颖、构思巧妙, 其作品既能够反映地域民俗风情, 又能融合社会生活热点。作为非遗传承人, 她积极开展剪纸的教学与传承工作, 举办剪纸培训班, 参加剪纸艺术展, 带动学生参加社会公益宣传活动和各类剪纸比赛, 获得多项奖励。

代表作品:《先师孔子行教像》《梅、兰、竹、菊》《正能量传递中国梦》《福满乾坤》《至圣先师孔子》等。

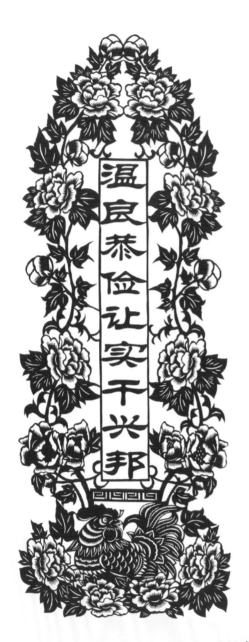
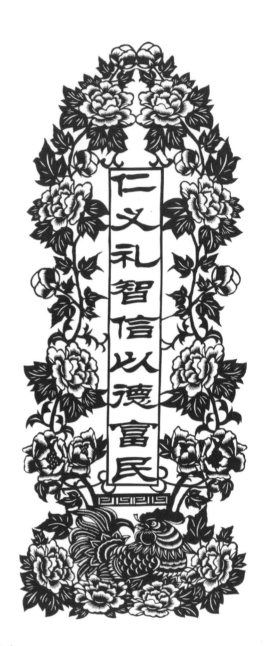

楹联系列1

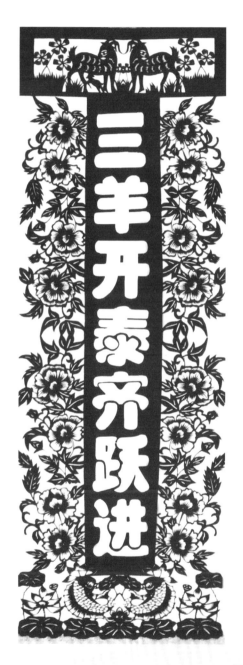
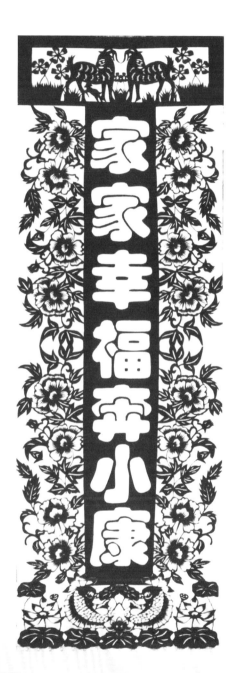

楹联系列2

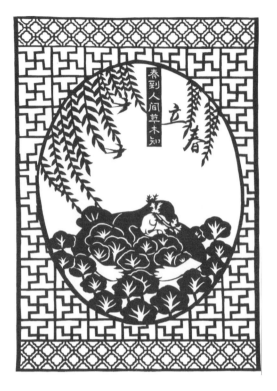

二十四节气——立春

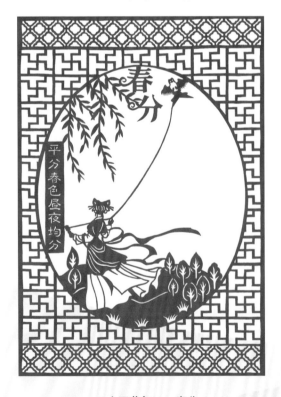

二十四节气——春分

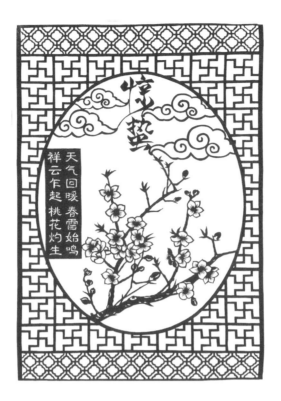

二十四节气——惊蛰

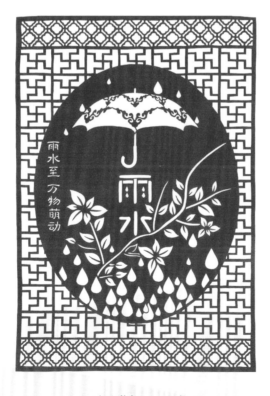

二十四节气——雨水

福禄寿喜

聚宝盆

龙抬头

李成艳

李成艳，女，汉族，1959年9月出生，翁牛特旗民间剪纸艺人。中国民间文艺家协会会员，内蒙古剪纸协会会员，赤峰市剪纸协会会员。2018年被评为"翁牛特剪纸"赤峰市级非物质文化遗产代表性传承人。

她13岁便开始跟随外祖母和母亲学习剪纸技艺，从事"翁牛特剪纸"40余年。她的剪纸图案创作极为自由，擅长采用折叠剪纸和单色剪纸技法，借用中国画特点，创作出的剪纸作品灵动传神、意境深远。作为非遗传承人，致力于传播翁牛特剪纸文化，举办剪纸学习班，收徒传艺，桃李遍布家乡及上海、杭州各地。她还积极参加各类展览展示及比赛，获得多项奖励，多幅剪纸作品被社会各界收藏。

代表作品：《嫦娥奔月》《强国梦》《百子图》《落叶归根》《妈妈我要回家》等。

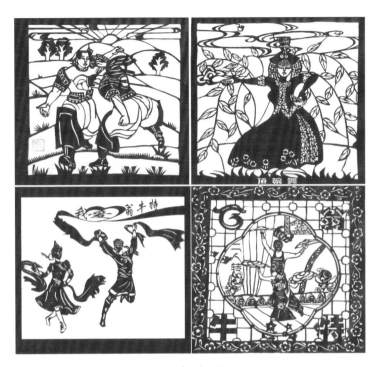

民族舞蹈系列

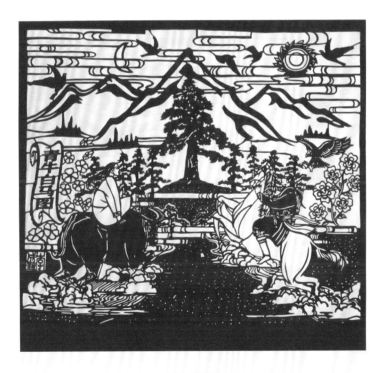

青牛白马图

翁牛特旗文旅系列

金陵十二钗系列1

金陵十二钗系列2

狮兽

云青马

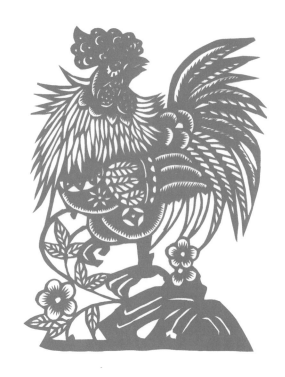

金鸡报晓

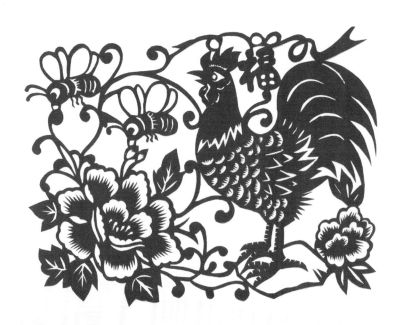

富贵吉祥

倪淑丽

倪淑丽，女，汉族，1983年9月出生，本科学历。内蒙古艺术教育协会会员，"宁城剪纸"第五代传承人。

自幼跟随外婆学习剪纸艺术，始终坚持"宁城剪纸"传统技艺与现代技法融合发展的理念，作品具有简洁明快、清韵灵动的艺术特色。她将非遗剪纸引入校园，筹建非遗剪纸工作室，独立编写三册《宁城剪纸》教材，创建的"宁城非遗剪纸工作坊"和"非遗剪纸校园传承案例"双双荣获国家教育部奖励。主持的"十三五"教育科研课题"非遗剪纸校园传承的策略研究"丰富了同类学科的研究内容。多次参加美丽乡村建设、法治中国、中国梦、红色记忆等系列主题剪纸作品展，并获得多项奖励。

代表作品：《辽中京古都大定府全景展示图》《丝路山水图》《千里江山图》《清明上河图》等。

宁城剪纸标志

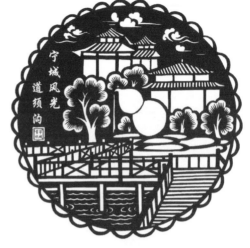

宁城道须沟

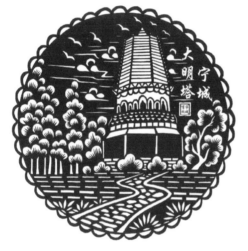

宁城大明塔

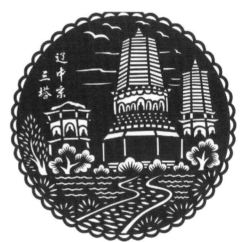

辽中京三塔

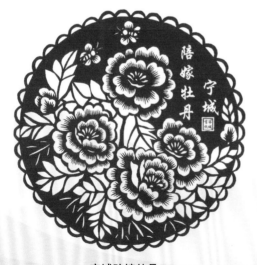

宁城陪嫁牡丹

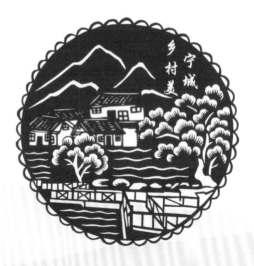

宁城乡村美

《清明上河图》节选1

《清明上河图》节选2

爷爷是个民间艺人

三代人交流民间剪纸技艺

李海川

　　李海川,男,汉族,1941年出生,赤峰市林西县人。林西民间剪纸艺人。自幼酷爱剪纸、刺绣,20多岁时跟随父亲学习剪纸技艺。擅长折叠剪纸,是当地远近闻名的剪纸能手。从事剪纸技艺60余年,创作的剪纸作品风格多样、构思新颖、简洁明快,蕴含着浓浓的乡土气息,充满着对幸福生活的憧憬和祈盼。其剪纸作品多次参加各类公益文化宣传活动,得到县、市、自治区领导和专家的好评,在各类展览展示活动中获得奖励。

　　代表作品:《吃水不忘挖井人》《恭贺百年林西》《国庆六十周年》等。

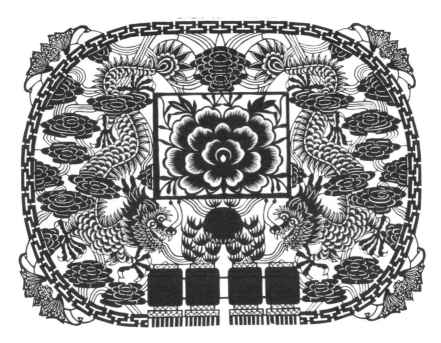

二龙戏珠

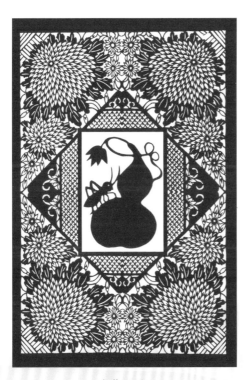

寿菊系列1

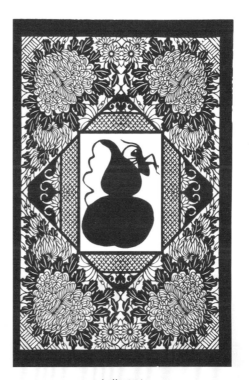

寿菊系列2

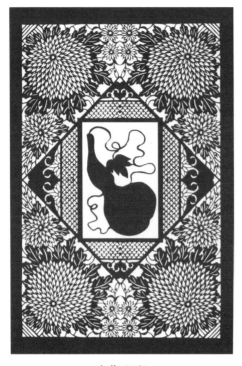

寿菊系列3

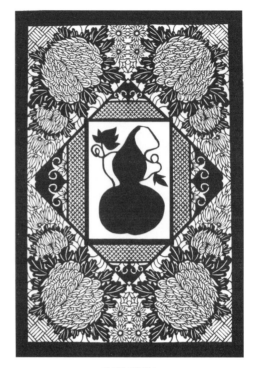

寿菊系列4

寿菊系列5

寿菊系列6

团花系列1

团花系列2

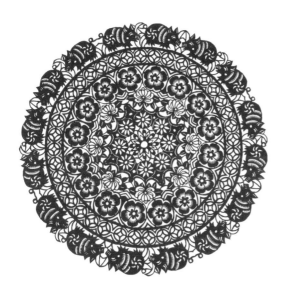

团花系列3

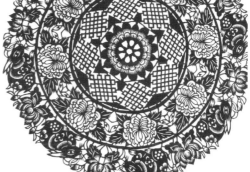

团花系列4

王云清

王云清，男，汉族，1946年6月出生，林西县人。赤峰市剪纸协会会员。自幼酷爱剪纸艺术，1990年跟随剪纸名师李丛春老师学习剪纸技艺，擅长剪花鸟鱼虫和自然景观。其剪纸风格细腻，线条优美，表现内容惟妙惟肖，极具带入感。剪纸作品多次参加赤峰市及林西县展览展示并获得奖励。

代表作品：《春夏秋冬》《双猫捕蝶》和《花鸟图》系列等。

团花系列1

团花系列2

团花系列3

团花系列4

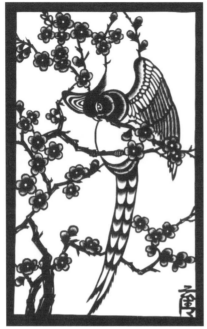

鹦鹉梅花

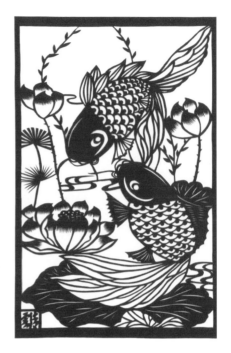

莲花双鱼

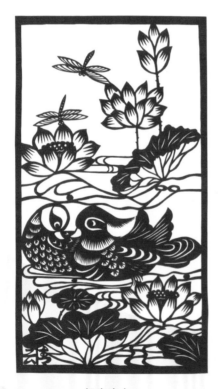

鸳鸯戏水

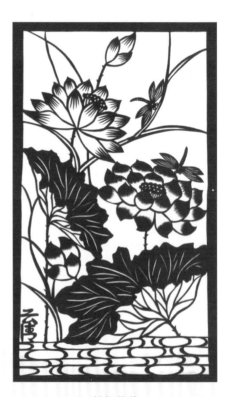

蜻蜓荷花

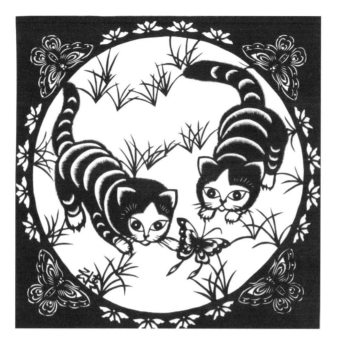

捕蝶

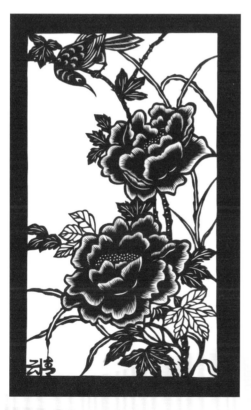

牡丹翠鸟

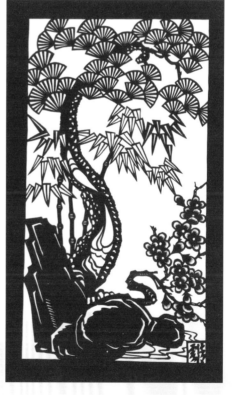

松竹梅

隋广喜

　　隋广喜，男，汉族，1971年11月生人，中专学历，华夏保险赤峰中心支公司银保部工作人员。松山区民间剪纸艺人。

　　自幼受外祖母影响，酷爱剪纸艺术，尤其擅长剪刻人物肖像。工作之余以剪为笔，积极参与社会公益剪纸宣传活动，进社区、进校园、进企业、进机关。悉心培养子女学习剪纸技法，将传统剪纸技艺传播至海外。创作的剪纸作品多次参加各类展览展示和剪纸比赛活动，荣获多项奖励。

　　代表作品：《抗美援朝老兵》《灵猴贺春》《实力松山》等。

小区舞蹈队领舞

母亲

姑姑

我的爷爷、奶奶

剪纸小姑娘

实力赤峰

破茧成蝶

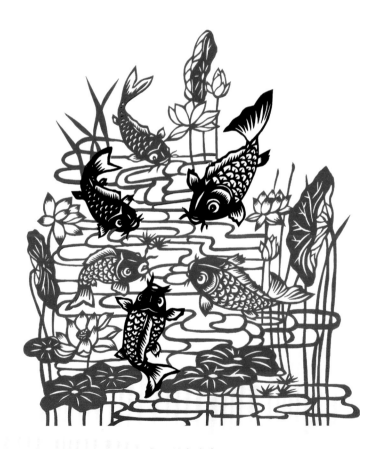

连年有余

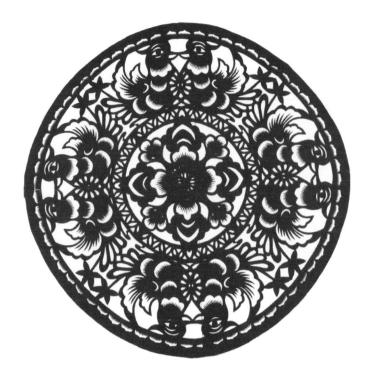

鸳鸯

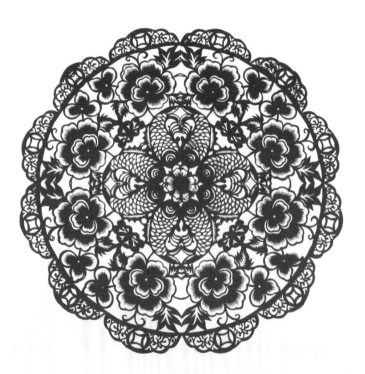

鲤鱼

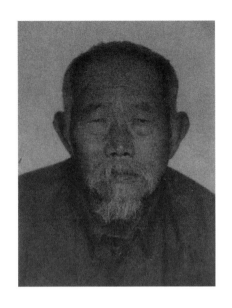

丛永芳

丛永芳，男，汉族，1932年出生于巴林左旗，病故于2010年。自幼聋哑，受书香之家影响，悟性极佳，可用双手书写汉字交流，还能写一手篆字，并标明繁简体。虽然未曾拜师学习剪纸，但可以不用起稿，心到剪到，剪出他心中的七彩世界。剪纸题材大多表现军民一家、民族团结、建设社会主义新农村的内容。

他的一系列剪纸作品，多次获得赤峰市工艺美术大师杨万年、萨仁老师的称赞。他撷取自然景观，与浪漫主义融为一体的剪纸技法，剪出富有农村朴实、率真风格的作品，尤为难能可贵。

代表作品：《军民一家亲》《铁匠铺》《插秧季》《饲养员》《福禄寿》与《戏曲人物》系列等。

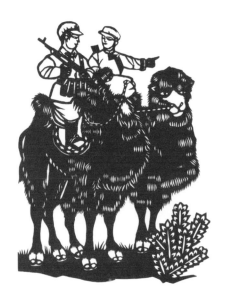

边防战士

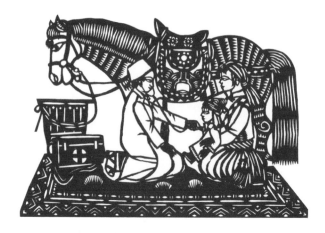

马背医疗队

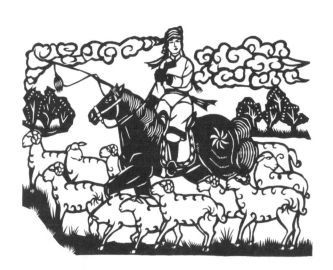

草原牧歌

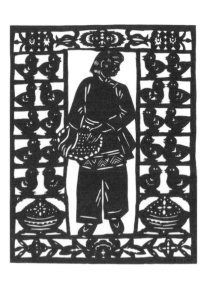

饲养员

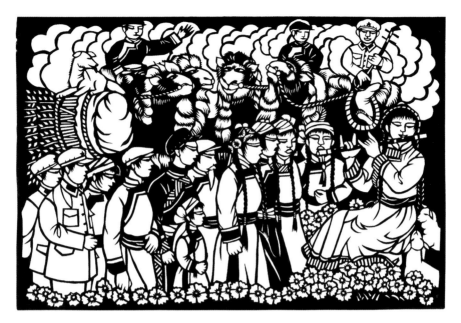

军民一家亲

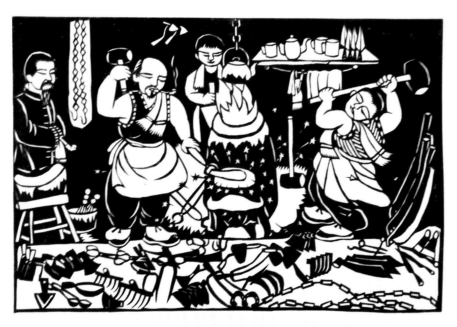

铁匠铺

141

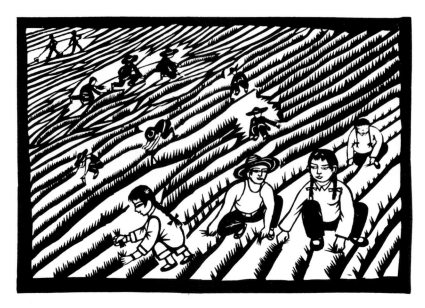

插秧季

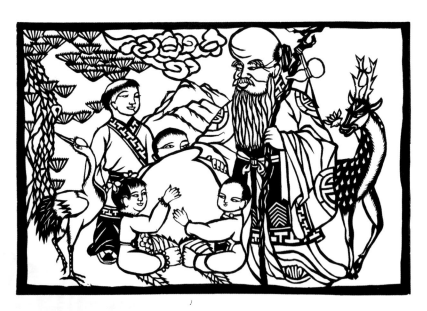

福禄寿

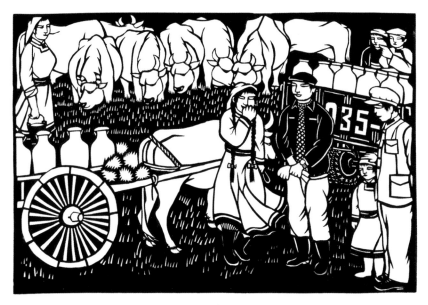

相亲

狩猎

戏曲人物系列1

戏曲人物系列2

戏曲人物系列3

戏曲人物系列4

张桂贤

张桂贤，笔名暖春，女，汉族，1965年生人。赤峰市剪纸协会会员，阿鲁科尔沁旗剪纸非物质文化遗产代表性传承人。曾荣获赤峰市妇联授予的"巧手妇女"称号。

自幼受母亲的熏陶和影响，对手工技艺产生了浓厚的兴趣，逐渐以剪纸的形式把所绘的裁剪出来。学习剪纸40余年，拜赤峰剪纸艺术名家杨万年为师，在剪纸技艺、表现形式和内容创作上得到了进一步提升，形成了独特的剪纸风格。多次参加社会公益活动，在各类展览展示及比赛中获得多项奖励。

代表作品：《花好月圆》《吉祥富贵》《喜上眉梢》《连年有余》等。

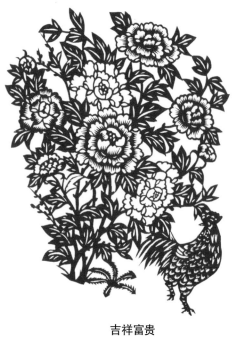

吉祥富贵

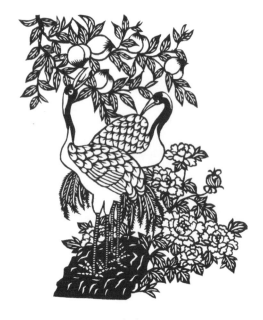

贺寿

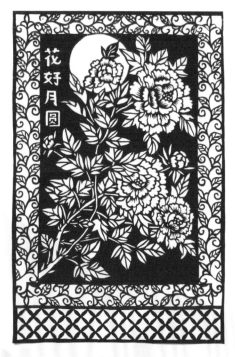

花好月圆

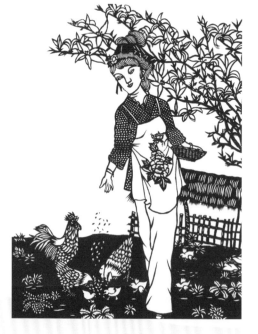

吉祥家园

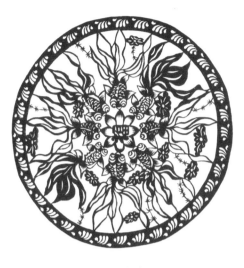

连年有余

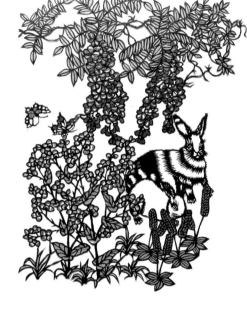

兔年大吉

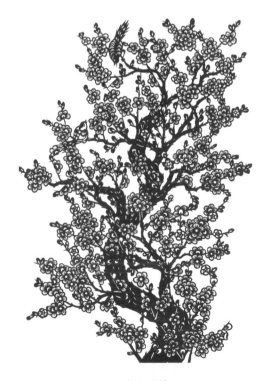

喜上眉梢

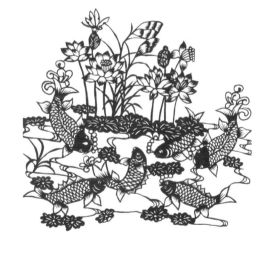

鱼水和谐

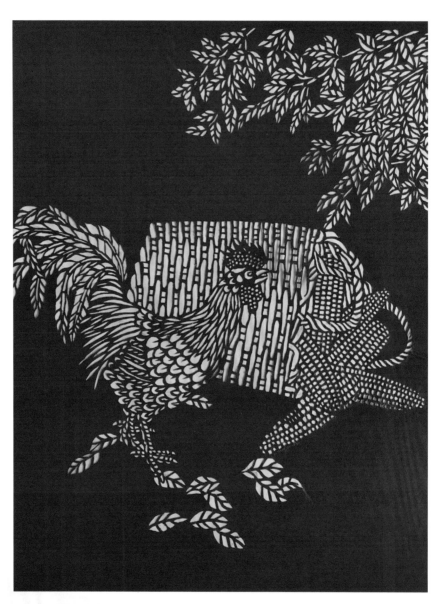

吉祥如意

李贵雾

李贵雾，女，汉族，1964年9月出生，大专学历，巴林右旗巴彦琥硕镇巴彦琥硕中心小学退休教师。

她酷爱剪纸艺术，自幼跟随祖母和母亲学习剪纸技艺。工作后也未曾间断剪纸创作，至今40余载。其剪纸作品内容丰富，技法朴实，线条细腻，地域特色浓厚。退休后她把全部精力倾注于传统剪纸的传承与传播中，多次参与文化站组织的培训活动，带动大批妇女学习剪纸技能。多幅剪纸作品被镇文化站、村文化室收藏并展览宣传，受到社会各界的广泛关注。

代表作品：《昭君出塞》《春牛拓荒》《竹报平安》《新妇献茶》等。

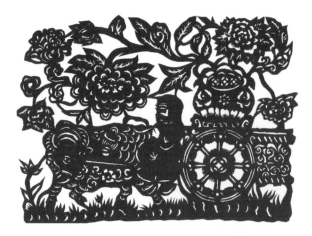

金牛送宝

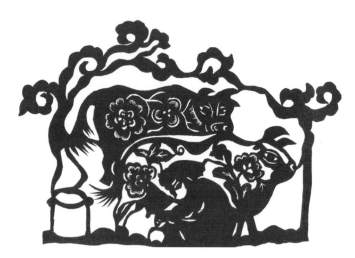

挤牛奶

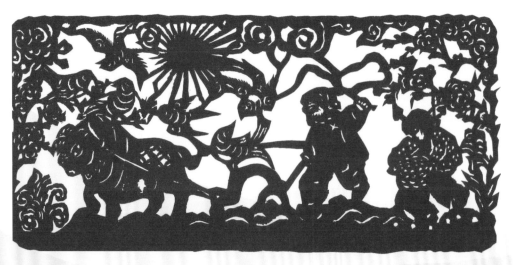

春耕

采莲

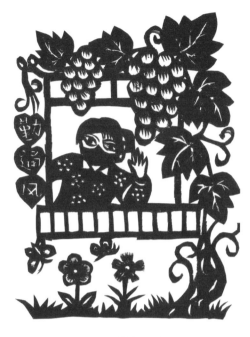

健康防疫

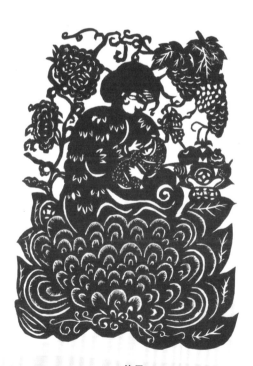

慈母

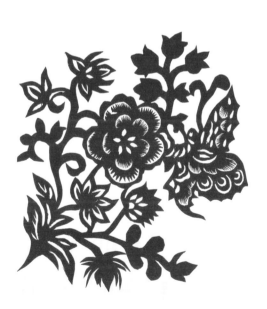

蝶恋梅

151

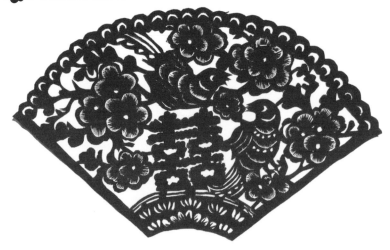

双喜临门

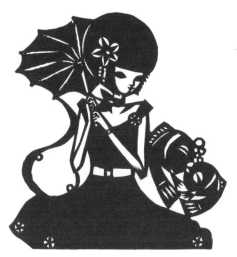

小女孩

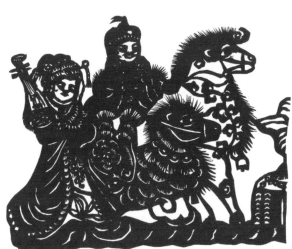

昭君出塞

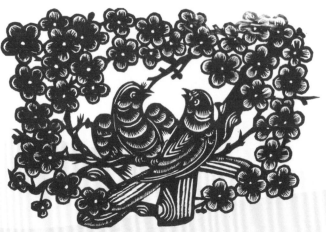

喜鹊登梅

152

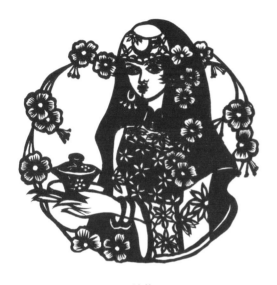

献茶

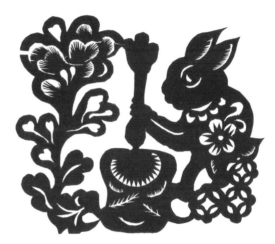

玉兔捣药

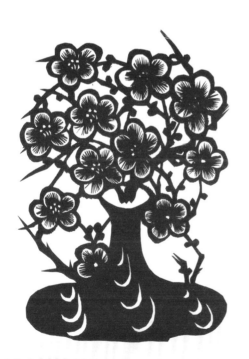

梅花朵朵

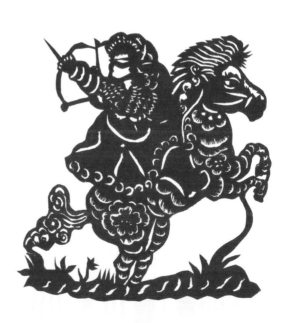

骑射

后记

　　赤峰市非物质文化遗产保护中心自2015年筹备成立至今，走过了近八年的历程。在这八年里，保护中心的全体非遗工作人员同全市的广大非遗传承人及非遗志愿者，肩并肩手挽手，不惧风雨，敢于担当，为赤峰市的非遗保护发挥着应有的作用。从非遗项目的挖掘申报和立项到非遗传承人的选拔认定和管理，从"文化和自然遗产日"的非遗宣传展示、展览、展演到"赤峰非遗购物节"品牌活动的成功举办，"红山文化旅游节的非遗演出专场""昭乌达长短调民歌大奖赛"民族品牌的建立，以及非遗传承人的研修研习培训、开展非遗进基层、进社区、进校园、进军营、进企业、进机关等非遗宣传活动，可谓"麻雀虽小，五脏俱全"。充分发挥非物质文化遗产活态传承的优势，其目的就是让广大民众认知非遗、参与非遗、保护非遗，弘扬中华优秀传统文化，铸牢中华民族共同体意识，树立中华文化符号和中华民族形象更加深入人心。基于此，赤峰市非遗保护中心先后出版了《赤峰市非物质文化遗产项目名录》《赤峰市非物质文化遗产代表性传承人》《昭乌达民歌》《赤峰民间故事》《赤峰民间剪纸》等系列丛书，用非遗丛书记录赤峰市非物质文化遗产的优秀成果，为未来保存现在。

　　《赤峰民间剪纸》的集书成册，蕴含了广大剪纸传承人的心血和汗水，每位作者的剪纸创作从生活中汲取了大量的艺术灵感并与现代技法有机结合起来，以不同的天资禀赋、生活经历、艺术修养、审美追求，产生了一幅幅生动形象、栩栩如生的精美剪纸作品，寄托着人们憧憬未来的美好向往，体现着丰富的人文情怀。以邢逊、李丛春、杨万年等人的作品为代表的"红山剪纸"，构图严谨、主题突出、心到剪到、主次分明，图案把古朴淳厚的民俗风情与精细高雅的宫廷意韵巧妙结合。以萨仁的作品为代表的"红山蒙古族纸艺"，通过色彩斑斓的撕纸拼贴来表现北方草原蒙古民族的生产生活、文化礼仪、宗教信仰、民俗活动等丰富的内容题材，具有浓郁的地域性和草原文化特色。以赵守杰的作品为代表的"元宝山细纹刻纸"，把中国优秀文化诗词、书法、篆刻、国画和西方美术的透视融合在细纹刻纸技法中，形成了独特的刻纸艺术风格。"克什克腾剪纸"中，伍永娟心随手到的"冒铰"技法，高丽娟的剪裁细腻；"敖汉剪纸"中，田慧莲的粗犷自由，刘金凤的剪中飞花；"翁牛特剪纸"中，李成艳的刚柔并济；"宁城剪纸"中，倪淑丽的古韵新意；还有诸多被收录在此书中的民间剪纸传承人和剪纸爱好者的剪

纸作品，不同的创作风格，彰显了赤峰民间剪纸的各美其美。这些传承人和剪纸爱好者以剪为笔，以纸为媒，长年坚守传承，用剪纸技艺带动社会民众，紧跟时代步伐，秉持创造性转化、创新性发展的传承理念，在重大民俗节庆、乡村振兴、中国共产党建党百年、抗击疫情、中国共产党二十大胜利召开、聚焦两个"打造"等近年来的重大历史事件和节点中，积极发挥传承人的责任和义务。在弘扬主旋律的同时充分展现着生活的美好，用剪纸来表达当代民众的获得感、幸福感和安全感。生活是一棵常青树，艺术便是常青树上的花和果实，民间剪纸扎根于民间，流传于民间。赤峰民间剪纸艺术是泥土里的金豆子，土生土长，土香土色，永远散发着艺术的芳香。

　　本书的出版得到了赤峰市十二个旗县区及各界民间剪纸传承人、剪纸爱好者、已故民间艺人家属们的大力支持。在收稿、审稿、修改的过程中得到各位领导、专家、学者的帮助。向所有为此书付出艰辛和努力的人士表示衷心的感谢，谨以此书向他们致敬。由于地域广、征集范围大、涉及人员多等原因，书中难免存在疏漏之处，恳请各界朋友批评指正。

<div style="text-align:right">编者</div>